世界上最小的

迷你家具模型

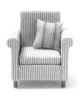

國家圖書館出版品預行編目資料

世界上最小的迷你家具模型：簡單製作 1/6 迷你
　家具模型 / 金炅令作；陳馨祈譯. -- 新北市：
　北星圖書, 2017.05
　　面；　公分
　　ISBN 978-986-6399-61-9(平裝)

1.模型 2.家具 3.工藝美術

999　　　　　　　　　　　106004657

世界上最小的迷你家具模型：簡單製作 1/6 迷你家具模型

作　　　者 / 金炅令
譯　　　者 / 陳馨祈
發 行 人 / 陳偉祥
發　　　行 / 北星圖書事業股份有限公司
地　　　址 / 新北市永和區中正路 458 號 B1
電　　　話 / 886-2-29229000
傳　　　真 / 886-2-29229041
網　　　址 / www.nsbooks.com.tw
E – MAIL / nsbook@nsbooks.com.tw
劃撥帳戶 / 北星文化事業有限公司
劃撥帳號 / 50042987
製版印刷 / 皇甫彩藝印刷股份有限公司
出 版 日 / 2017 年 5 月
I S B N / 978-986-6399-61-9(平裝)
定　　　價 / 550

Original Title : 미니어처 DIY 작은 세상 작은 가구
Dolls' House Furniture: Easy-to-Make Projects in 1/6 Scale" by Kim Kyung Ryung (金炅令)
Copyright © 2015 Sung An Dang, Inc.
All rights reserved.
Original Korean edition published by Sung An Dang, Inc.
The Traditional Chinese Language translation © 2017 NORTH STAR BOOKS CO., LTD
The Traditional Chinese translation rights arranged with Sung An Dang, Inc.
through EntersKorea Co., Ltd., Seoul, Korea

本書如有缺頁或裝訂錯誤，請寄回更換。

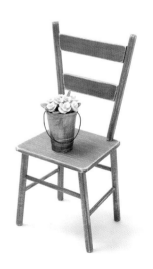

世界上最小的 迷你家具模型

簡單製作 1/6 迷你家具模型

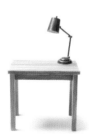

前言

大人們專屬的娃娃玩具。
在大人們的娃娃世界裡，幫娃娃更換髮型和化妝，穿漂亮的衣服、買飾品和皮鞋、結交朋友們，
也會幫娃娃們拍照、上傳社群軟體並互相炫耀和分享。

這樣的話倒不如幫娃娃製作擬真的家裡空間，跟適合娃娃比例的家具們為背景來拍照，可是道具購買不易、直接動手做時材料不易取得，市面上雖有很多製作衣服、髮型、裝修等的教學書籍，卻反而沒有教如何製作娃娃家具的書籍。

本書是教導大人們在娃娃世界中，如何製作必備娃娃家具的工具書。
以這些年來進行娃娃家具製作課程時，學生們所好奇的製作技巧和材料的應用方法等為主要內容所編寫而成。按照各道具的製作難易度，從開始購買工具和材料到臥室、花園、客廳、工作室、餐廳、廚房、更衣間等各空間內所需的 35 種道具的製作方法，逐一詳細介紹。

「該怎麼樣教學才能淺顯易懂呢？」
沒想到在編寫自己所想要的書本內容時，反而得心應手，
不時地站在初學者的角度來看這本書，進行修正，
編撰寫時邊煩惱著或許這本書對別人來說，可能不是件容易進行的事，想像也許會有讀者無法跟上並了解書中所寫的內容。

如果有不太會做的地方時，請不要放棄，
在初學者階段只要重複地製作相同的家具或物品，充分地了解使用材料的特性及工具使用方法後，就可以慢慢試著嘗試製作中級、高級的家具，來體會手作的獨有樂趣。

等到有自信心後，就可加以應用來增加家具的尺寸、長、寬來做新的道具，這將會成為你的動力，讓你慢慢陷入製作娃娃家具魅力中，希望本書能成為一塊墊腳石，讓讀者對製作娃娃家具有進一步的理解和興趣。

在這裡謝謝聖安堂出版社，讓我能有機會製作像娃娃家具這類較少題材的書籍，也謝謝在旁邊支持我的老公及所有家人們，讓我能待在長不大的娃娃世界裡。

金炅令

Contents

PART1
娃娃家具的
基礎

PART2
製作
娃娃家具

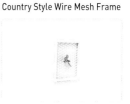

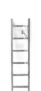

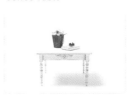

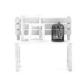

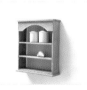
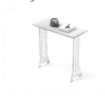

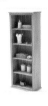
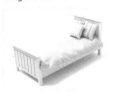
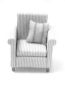

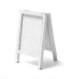
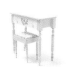
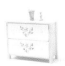

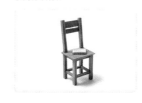
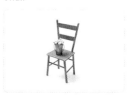
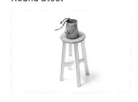

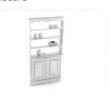
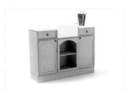
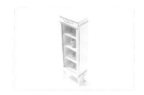

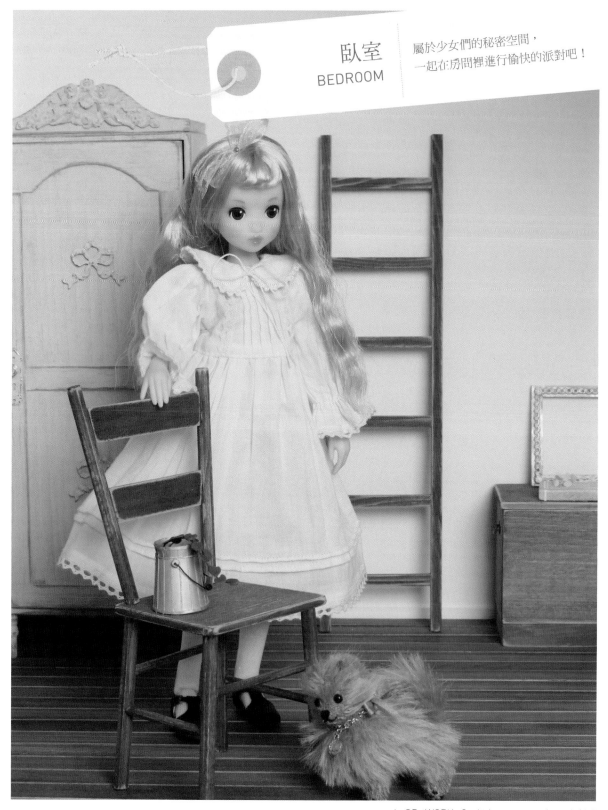

臥室
BEDROOM

屬於少女們的秘密空間，
一起在房間裡進行愉快的派對吧！

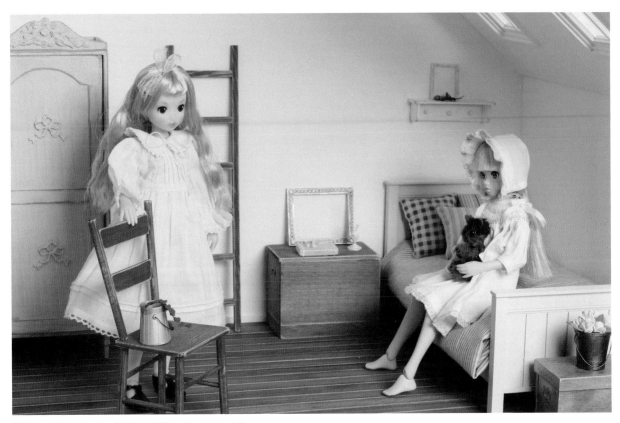

DOLL : ゆめみる ruruko, CCSgirl 14SS ruruko ,danto doll
OUTFIT : Soodolls

©danto doll

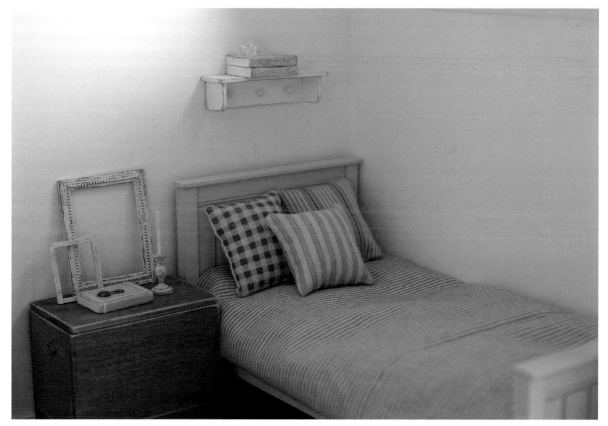

掛衣衣架 68 頁、床頭櫃 72 頁、單人床 88 頁

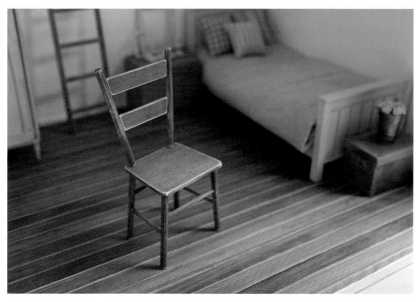

椅子 128 頁

012

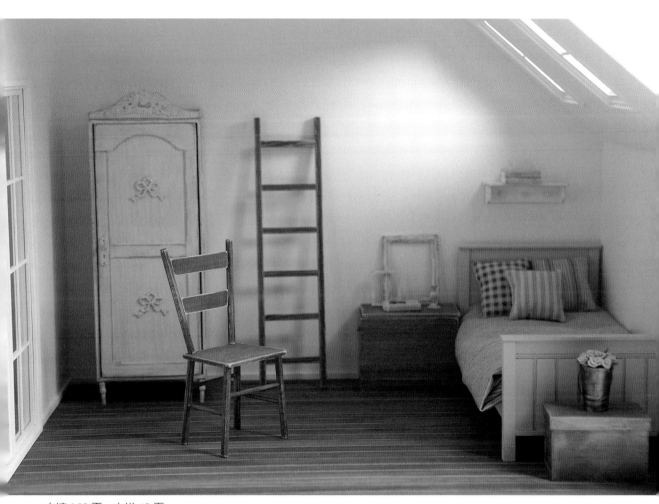

衣櫥 152 頁、木梯 60 頁

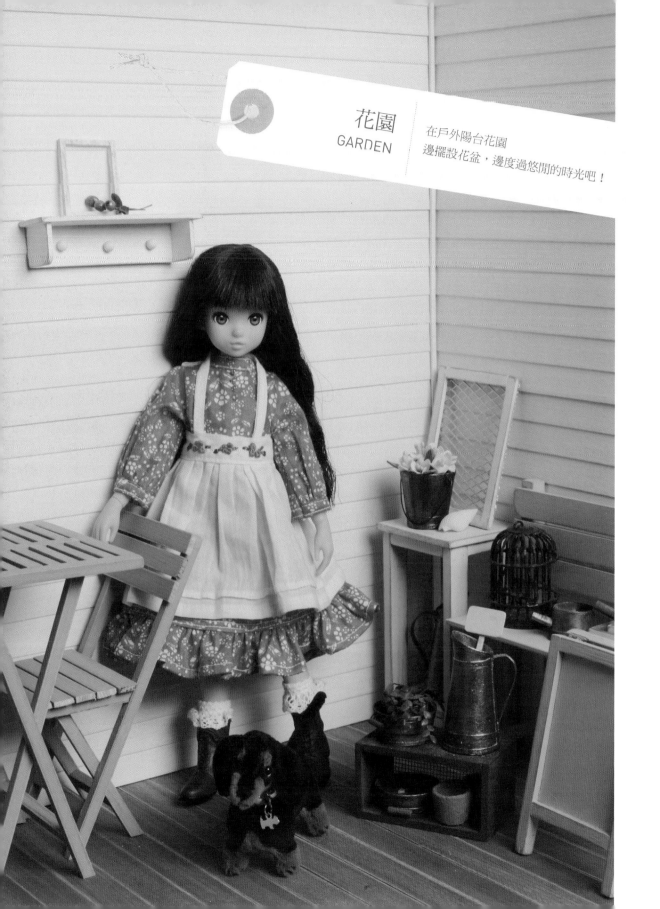

花園
GARDEN

在戶外陽台花園
邊擺設花盆，邊度過悠閒的時光吧！

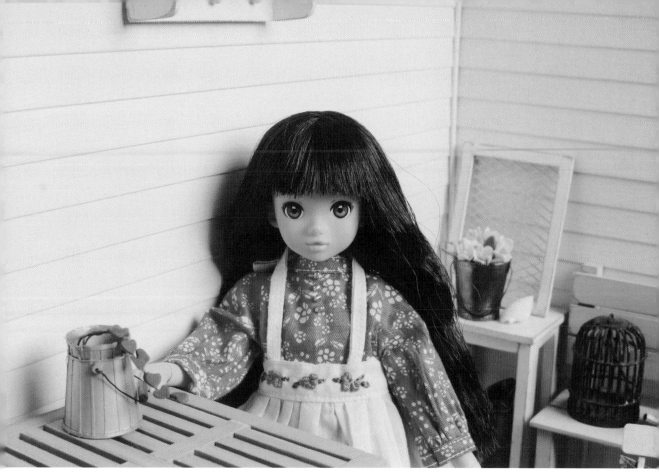

DOLL：おそらのふりそで ruruko, danto doll　OUTFIT：Soodolls

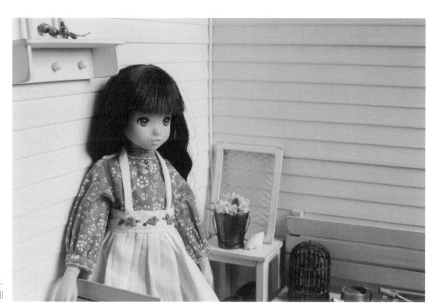

戶外餐桌 134 頁、戶外椅 138 頁

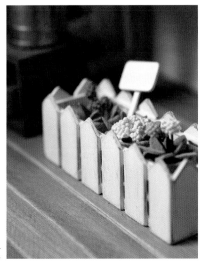

直立招牌 102 頁、
籬笆花盆架 66 頁

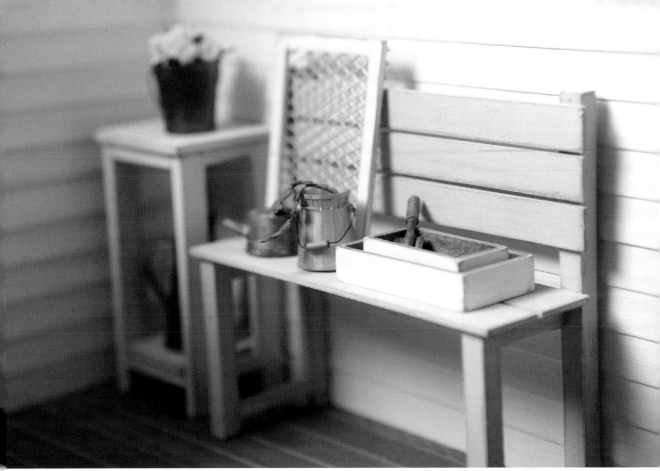

花園長椅 70 頁、木箱 58 頁、鄉村風鐵網相框 56 頁

DOLL：フリフリキャミ ruruko ラベンダ-Ver, CCSgirl 14SS ruruko, おそらのふりそで ruruko, danto doll
OUTFIT：Ebool's Something

ruruko©PetWORKs Co.,Ltd. www.petworks.co.jp/doll

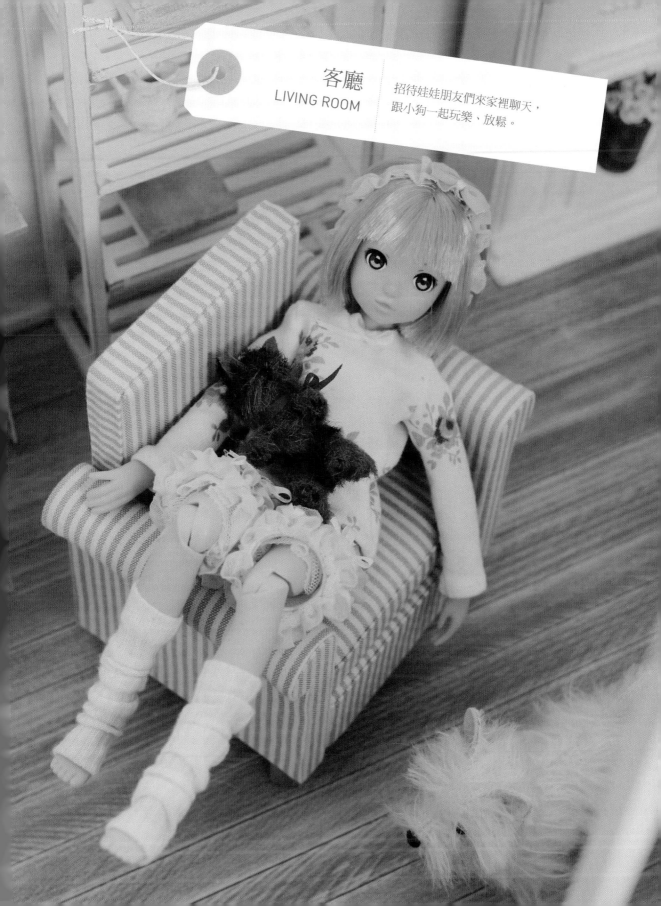

客廳
LIVING ROOM

招待娃娃朋友們來家裡聊天，
跟小狗一起玩樂、放鬆。

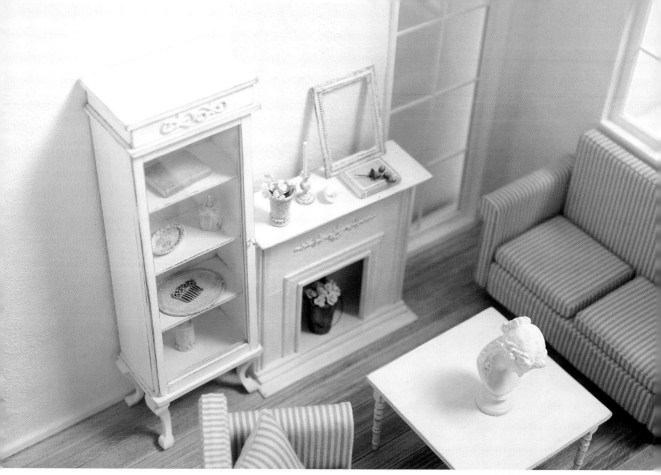

儲藏櫃 166 頁、壁暖爐 98 頁

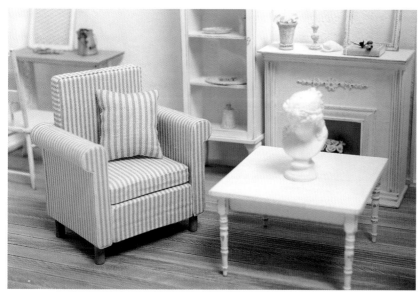

單人沙發 92 頁、
客廳咖啡桌 62 頁

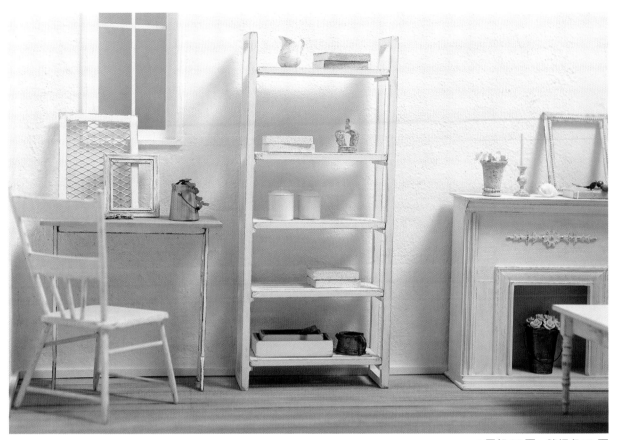

5 層架 80 頁、縫紉桌 78 頁

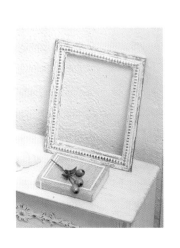

工作室
WORKROOM

動手佈置屬於自己的空間，
可在書桌前閱讀、休息。

©danto doll

DOLL : おやゆび姫ruruko, おそらのふりそで ruruko
OUTFIT : Ebool's Something

ruruko©PetWORKs Co.,Ltd.
www.petworks.co.jp/doll

抽屜櫃 116 頁、書櫃 86 頁

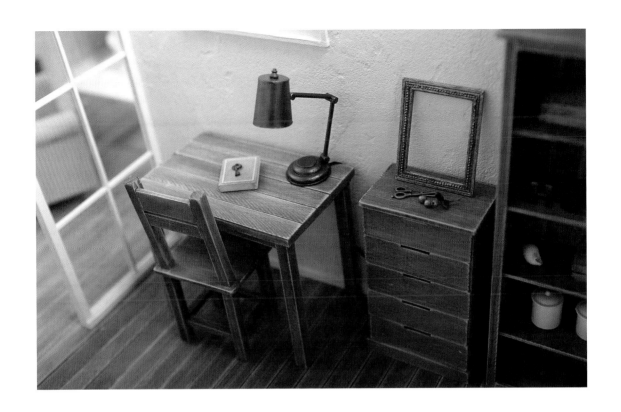

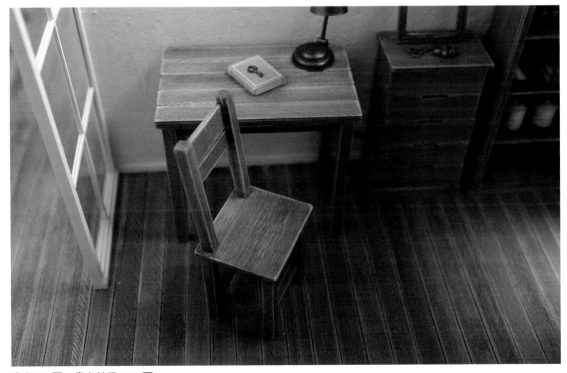

書桌 82 頁、書桌椅子 124 頁

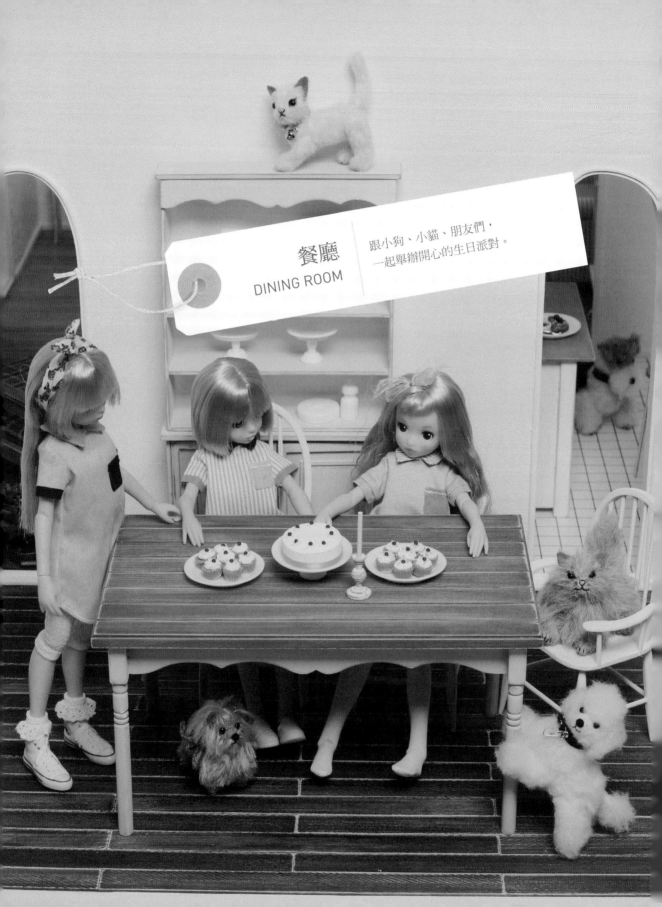

餐廳
DINING ROOM

跟小狗、小貓、朋友們，
一起舉辦開心的生日派對。

DOLL : ゆめみる ruruko, CCSgirl 14SS ruruko, フリフリキャミ ruruko ラベンダ-Ver, danto doll
OUTFIT : Ebool's Something

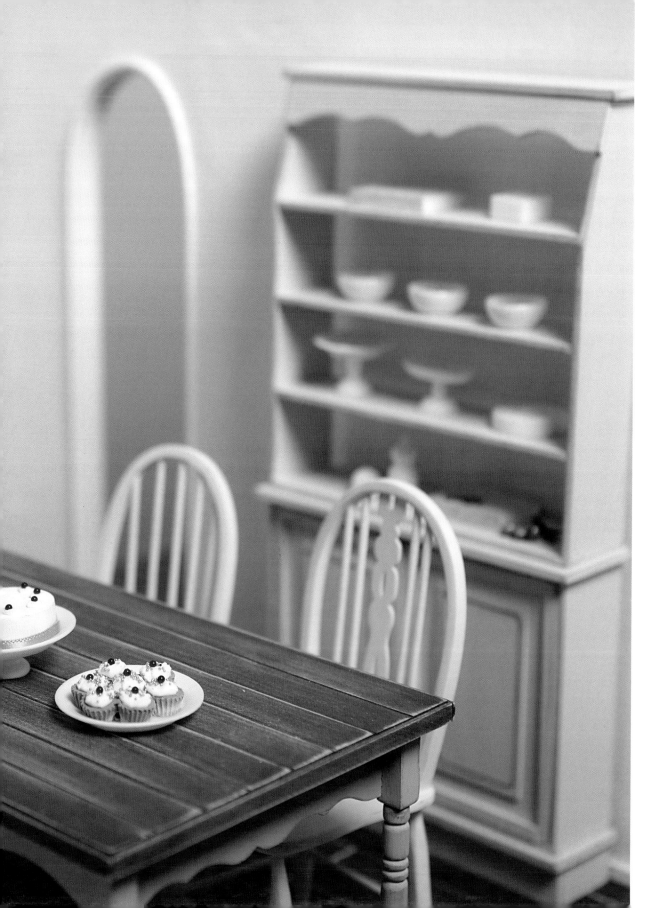

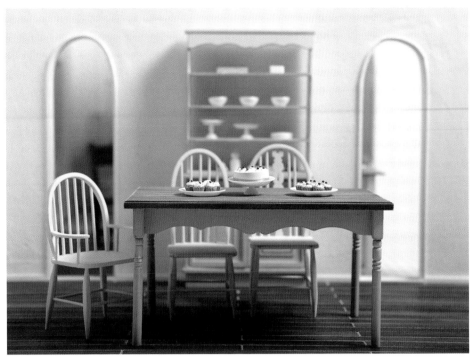

餐桌 142 頁、碗盤櫃 156 頁

杯盤架 120 頁

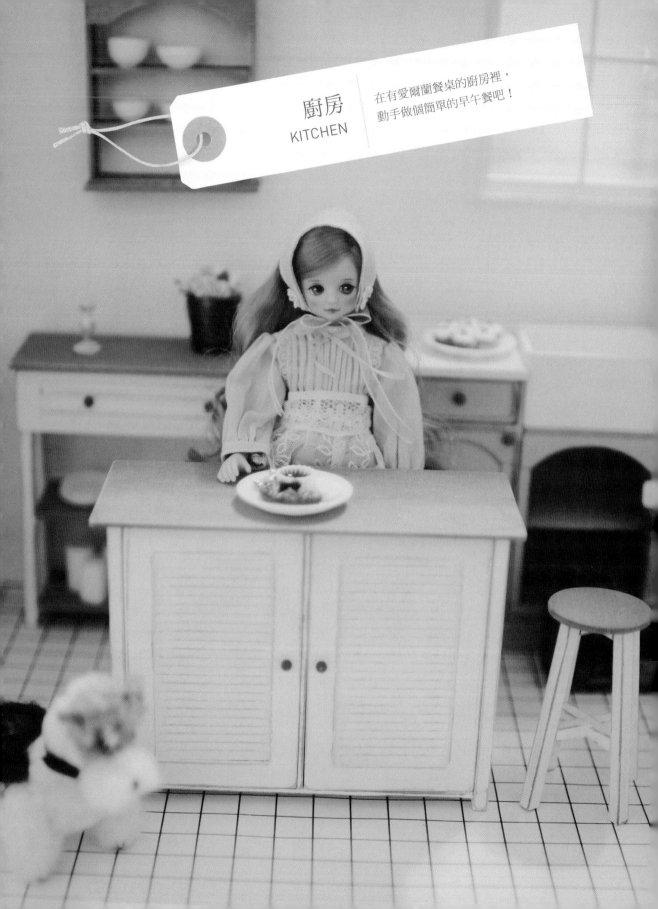

廚房
KITCHEN

在有愛爾蘭餐桌的廚房裡，
動手做個簡單的早午餐吧！

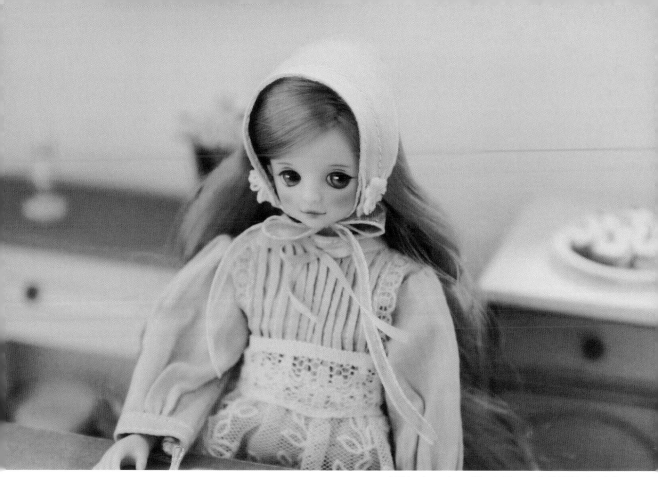

DOLL : doran doran "Peach Blossom", OUTFIT : Soodolls

©danto doll

圓形長凳 132 頁、裝飾木架 54 頁

收納桌 112 頁、流理臺 160 頁

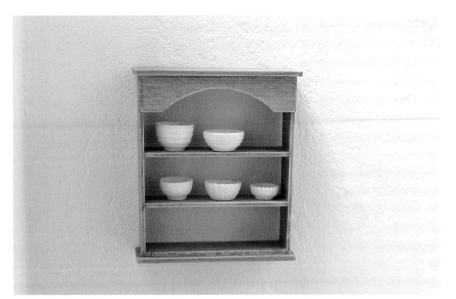

廚房壁櫃 76 頁

愛爾蘭餐桌 148 頁

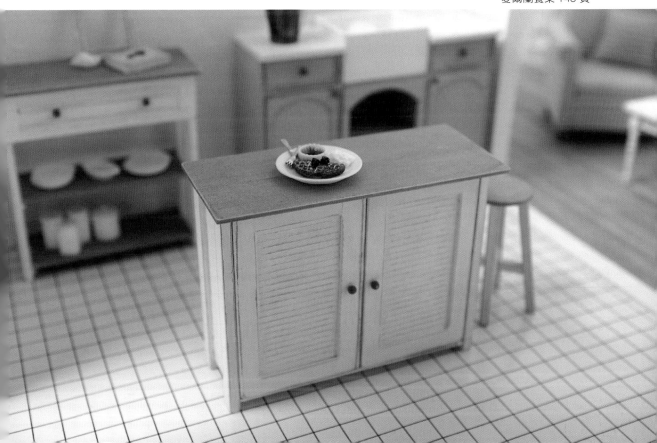

更衣室
DRESS ROOM

穿上漂亮的衣服、化上美美的妝，
準備外出逛街囉～

DOLL : doran doran , danto doll OUTFIT : Soodolls

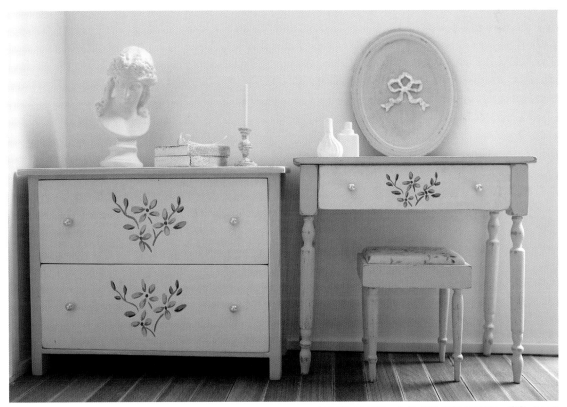

抽屜櫃 108 頁、化妝台與鏡子 104 頁、方凳 64 頁

Judy Greens Garden Store
製作過程

　　這是為了 1/6 娃娃所作的娃娃小屋，娃娃小屋和裡面的空間是為了拍出漂亮娃娃照所作的物品，考慮到直立照片的拍攝和採光亮度，特地製作了可透入許多光線的 1.5 層高小屋，一側的矮窗可拍出透視內部的感覺，此外可分離的透光屋頂亦可用來拍攝俯視的照片。

　　娃娃小屋的可分離式地板、屋頂，提高使用的活用度，將一邊的牆拆掉後可成為角落房間形態的攝影棚來拍照，或是只更換地板、牆壁，又可有另一種不同小屋的內裝感覺，以下就來介紹 Judy Greens Garden Store 的製作過程。

▶ 尺寸　400×550×600（mm）

繪製草圖
將整體的設計草圖繪製出來，牆壁、地板類型及顏色，家具類型及種類、家具擺放、其他物品，明確地用草圖畫出小屋內的所有物品。

油漆上色
先將牆壁上色後，地板才不會變得髒亂，至少需上三層不同方向的油漆。

鋪地板
剪下地板木材後，用強力膠水黏貼，如實際地板施工的黏貼作業。

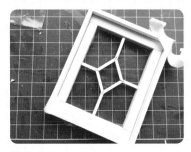

製作窗戶

將窗戶製作成鑽石狀，若窗戶是單純的四方形，則可在窗櫺裡做不同的變化。

製作門

為了 1/6 娃娃製作的娃娃小屋，因此門的大小需照娃娃的身高來製作，最好比娃娃的身高多出 50～80mm。

製作展示窗

製作 Shop 最重要的展示窗，用各種不同的物品加以擺設的話，從外面看進來會感覺更豐富。

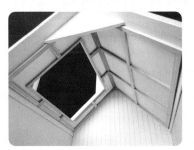

裝飾內部屋頂

為了露出三角形的屋頂框架，用木頭將框架如真正的房子般勾勒出來。

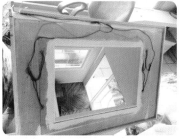

黏貼屋頂、放入照明

有照明的娃娃小屋別有一番風味，在漆黑的房間裡放入照明，可增添神秘感。

看板、外部裝飾

看板或窗戶上的字體可利用字體貼來進行作業，亦可用模板印刷或毛筆直接手寫，可自行嘗試多種不同的感覺後再使用。

製作家具

娃娃小屋的家具概念最好有一致性，如果小屋內部是復古風的裝潢，但家具則是走摩登風的話豈不是不協調？配色上也會有所影響，須慎重考慮後再進行著色。

製作小道具

小道具可以讓空間有不同的生氣和感覺，可事先製作些相框、書本、花盆等會經常使用到的小道具。

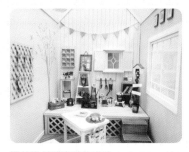

擺放道具及家具後完成

在小屋裡擺放小家具的樂趣！這不就是迷你家具模型的最大魅力嗎？

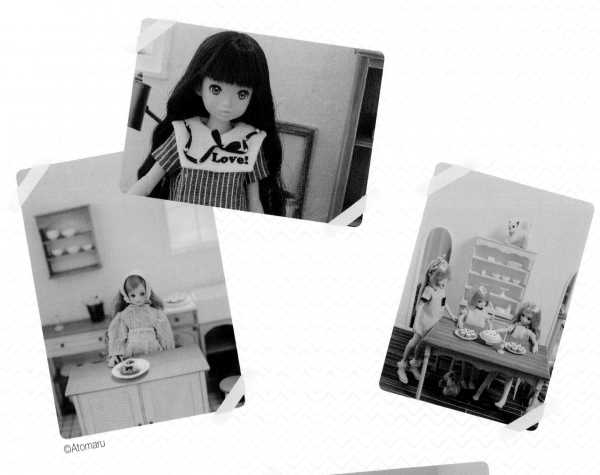

©Atomaru

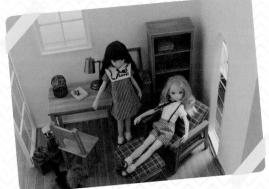

1

娃娃家具
的基礎

了解製作娃娃家具時所需要的
道具和材料特性，
熟記娃娃家具的製作基礎。

1

..................

工具
及
材料

木工基本工具

- **切割墊**：可使用 A4 或 A3 大小，用來保護作業台面或用邊框的刻度作多種作業。

- **輔鋸箱 & 鋸子**：把木頭放入輔鋸箱，用鋸子鋸出直角或 45 度角。

- **強力黏膠 & 木工用膠水**：用於組合木頭，先塗上木工用膠水後，上面再加上強力黏膠更能提升黏著力。

- **膠水碟 & 竹叉**：將膠水盛裝於碟子後用竹叉來沾強力黏膠，可用不使用的碟子再次利用。

- **砂紙板**：用雙面膠帶在 MDF 板的兩面貼上 180 號砂紙，在調整成直角或使木頭圓滑時使用。

- **150mm 鐵尺 & 300mm 鐵尺 & 150mm 直角尺**：用來測量大小、調整直角，由於需要精確的組合所以要具備直角尺。

- **美工刀**：用來裁紙、削或割薄木頭。

- **紙膠帶**：用來綑綁木頭。

- **砂紙（320 號）**：剪裁後使用，上色前和完成後使用砂紙拋光，可提升完成度。

- **鉛筆、橡皮擦**：可繪製圖案或在木頭上標註測量後的數字。

- **濕紙巾**：用來擦拭膠水或著色材料。

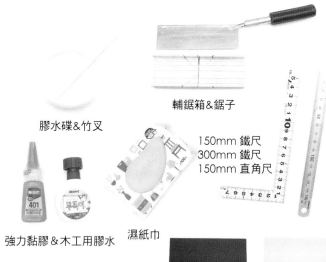

輔鋸箱&鋸子

膠水碟&竹叉

150mm 鐵尺
300mm 鐵尺
150mm 直角尺

強力黏膠&木工用膠水

濕紙巾

鉛筆、橡皮擦

砂紙板

砂紙（320 號）

切割墊

紙膠帶

美工刀

木工其他工具

- **模板尺**：用來繪製各種圖案及曲線。
- **精密手鑽**：在組裝門或裝手把時鑽洞。
- **迷你鉗**：用來剪鐵絲或大頭針時使用。
- **工藝用迷你鐵鎚**：裝手把或合頁時使用。
- **鑽石銼刀組**：鑽極小縫隙時可使用。
- **鑷子**：黏手把或小飾品時使用。

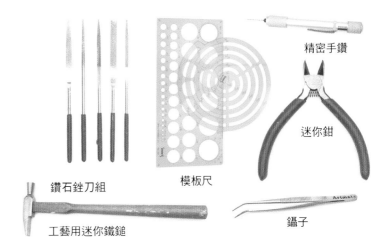

精密手鑽

迷你鉗

鑽石銼刀組

模板尺

工藝用迷你鐵鎚

鑷子

著色基本工具

- **筆**：利用平筆、拓刷筆等各種大小的筆來上色。
- **調色盤**：可減少顏料的使用量。
- **水桶**：用來清洗筆類。
- **吹風機**：可加速上色後的乾燥速度。

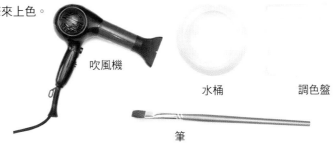

吹風機

水桶

調色盤

筆

木工基本材料

- **檜木**：可使用裁切成各種大小的工藝用檜木，不僅有香氣而且木紋柔和，可製作出高品質的產品，無法在韓國實體店面購買。
- **輕木（巴沙木）**：由於以幅度較寬的裁切方式進口，主要用在家具後方較大面積上，木頭輕巧、柔軟，可用美工刀裁切，但紋路雜亂，成品的藝術性較低。
- **美國松**：為可替代檜木的木種，顏色比檜木更深，木紋較為粗糙，是可購買到各種大小尺寸的木頭。
- **椴木**：有各種特殊的木紋，用在家具或房屋裝飾的所需之處。

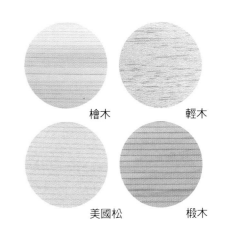

檜木　　輕木

美國松　　椴木

- **鐵網**：製作鄉村風的鐵網家具時使用。
- **壓克力**：可代替玻璃成為使用的材料，分為軟質壓克力（PET）和一般壓克力。
- **布料**：用來製作沙發、抱枕、床墊等。
- **大頭針 & 別針**：將重新塗上壓克力顏料的家具裝上把手，或代替合頁來裝門時使用。
- **金屬把手 & 合頁**：用各種不同的金屬把手來裝飾家具，用娃娃屋專用合頁讓門可以自由開啟。
- **木棒**：若有難以直接雕刻的物品時，可使用已經雕刻好的物品營造復古感。
- **金屬裝飾、雕花裝飾**：可用在裝飾家具或製作小物品上。

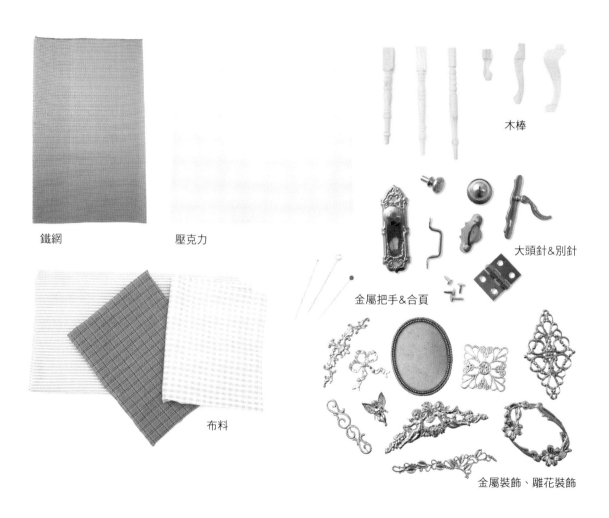

鐵網　　　　壓克力

木棒

大頭針&別針

金屬把手&合頁

布料

金屬裝飾、雕花裝飾

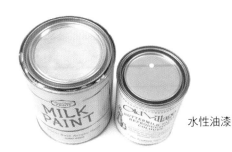

水性油漆

- 水性油漆：使用水性油漆塗抹上色後用砂紙磨，油性油漆的味道比較重且乾燥時間久，請絕對不要使用，此外也請不要使用難以拋光的壓克力顏料。

- 著色劑：分為水性和油性，水性著色劑可進行兩次塗抹和混色且乾燥快速；油性著色劑則顯色效果好、有光澤，但乾燥時間長且異味較重。

- 調色墨水：可將調色墨水混入油漆中，調出想要的顏色。

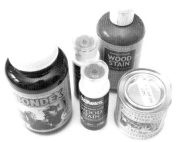

調色墨水

著色劑

- **Art center crama**（www.crama.co.kr）：販賣檜木、輕木、椴木、木棒、迷你合頁、家具裝飾、迷你書籍等各種材料和工具。

- **Moongori.com**（www.moongori.com/）：販賣各種著色材料。

- **盤浦 hangaram**（www.hangaram.kr）：可購買到美國松、輕木、椴木等各種木材，及其他各種工具和材料（無販賣檜木）。

- **南大門 alpha 文具**（www.alpha.co.kr）：可購買到美國松、輕木、椴木等各種木材，及其他各種工具和材料（無販賣檜木）。

- **弘大 Homi 畫室**：可購買到美國松、輕木、椴木等種木材，及其他各種工具和材料（無販賣檜木）。

- **東大門綜合運動場 5 樓飾品零件賣場**：可買到小單位的各種布料及金屬裝飾、珠子材料。

- **南大門地下商店 69 號 eve art center**：販賣各種雕花裝飾品。

Art center crama （www.crama.co.kr）

Moongori.com （www.moongori.com/）

2

............

製作娃
娃家具
的基礎

使用輔鋸箱及鋸子來裁切木頭

製作家具前必須先裁切木頭，以下介紹可利用輔鋸箱和鋸子來學習鋸木頭
的方法。

1. 先用筆標示出裁切處。
2. 把標示好的木頭放置於輔鋸箱內，並將裁切處對齊於裁切空隙，用一隻
 手將木頭和輔鋸箱牢牢固定。
3. 把鋸子放入輔鋸箱內開始鋸木頭，裁鋸時勿用手腕的力量，而是用肩膀
 的力量帶動才能不費力地裁斷。

- 輔鋸箱原本應該要放在桌角旁使用，但若在輔鋸箱下黏 MDF 板，
 則可在作業台上自由地使用。
- 當有兩塊木頭，無法一次完成裁切時，可先依
 序進行標示後再各別裁切。

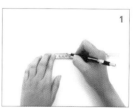

1

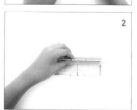

2

3

使用砂紙板和角尺來測量直角

由於鋸子裁切時會搖晃或歪斜，因此很難裁出精準的尺寸和直角，這時需要借助其他工具的幫忙來達到想要的尺寸和直角，以下介紹如何用砂紙來處理木頭，來獲得精準的直角。

1. 在木頭兩邊距離末端的 5mm 處用紙膠帶牢牢黏貼，當木頭為單個時，不需要用紙膠帶固定。
2. 如照片裡所示，拿木頭像拿毛筆一樣在砂紙上拋光，這時以畫圓的方式在砂紙上摩擦可拋出均勻的表面。
3. 確認木頭的四角是否都是直角，須重複拋光直到完成四面皆為直角。

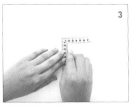

- 初次使用砂紙拋光很容易拋出圓形，這是因為手腕搖晃，力量沒辦法均勻地傳遞到木頭中央。確認直角的工作在製作娃娃家具中是最重要的階段，因若非直角時則無法組裝，這個動作雖然困難但請勿放棄，務必要練習到熟練為止。
- 在磨到精確地直角後，木頭的大小會有些許短少，因此裁切木頭時須考慮到拋光的大小，多裁切 0.5～1mm 左右。

塗抹黏著劑的方法及組合木頭的方法

黏接木頭時會用到強力黏膠和木工膠水，在木工膠水上加入強力黏膠時可增加黏著力，以下介紹如何用黏膠來組合木頭。

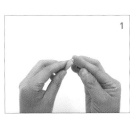

1. 將強力黏膠和木工膠水適量倒至膠水碟，先用食指沾取木工膠水後塗抹於木頭上，膠水若抹的太厚則乾燥時間較費時，反之則太快乾燥不易相黏，所以請塗上適當的厚度。
2. 用竹叉沾取強力黏膠後塗於木工膠水上。
注意：絕對不可用手來塗抹強力黏膠。
3. 將相連的木頭放於直角尺內定型，等 5～10 秒後乾燥，即可牢牢固定。

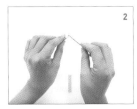

- 膠水碟可使用不需要的碟子或碗來廢物利用。
- 用竹叉來代替牙籤的使用。
- 若不喜歡用手指塗抹木工膠水而用竹叉來代替時，將會無法均勻地塗抹，因此建議用食指來快速地進行。
- 在木工膠水上加入強力黏膠時，黏膠會快速乾燥。
- 須快速地組裝木頭以免黏膠乾燥。

Artisan Chocolatier
Piaf 1ST SHOP
迷你家具模型
製作過程

位在江南區新沙洞的法式手工巧克力專門店「Piaf」，2011 年時原本位在島山公園後開設的 Piaf，在 2015 年時搬到新沙洞的林蔭道上。為了想永遠地將這間店保存下來，高恩秀巧克力師傅、家人們、珍惜 Piaf 的顧客們委託我把店製作成娃娃家具模型，以下就來介紹製作過程。

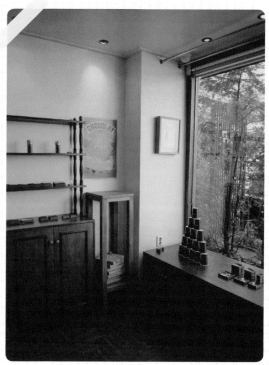

位在島山公園寧靜路上的 Piaf 1 號店。

島山公園 Piaf 店鋪照片

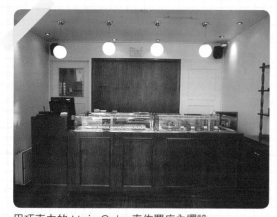

用巧克力的 Main Color 來佈置店內擺設。

每年情人節、白色情人節時，Piaf 會透過各種藝術擺設的方式，將巧克力昇華為藝術品。

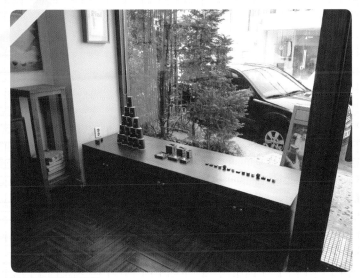

位在江南區新沙洞的法式手工巧克力專賣店「Piaf」，是用法國傳奇歌手愛迪琵雅芙的名字所取的。

乾淨整齊的展示窗。

由高級的原料和師傅手藝所製作的巧克力糖果，可看出店家的用心度，努力將巧克力糖果保存在最佳溫度和濕度。

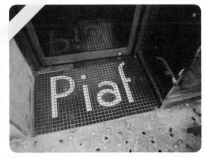

高恩秀巧克力師傅親手一塊一塊黏貼的入口地磚，表現出對店鋪的極深之愛。

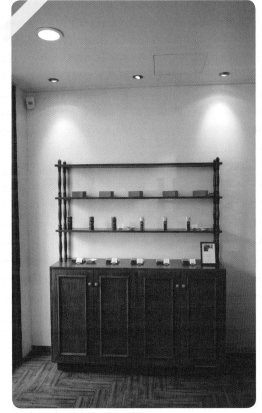

樸素簡單又高級的陳列櫃及巧克力色的懷舊家具。

繪製圖面

實際測量店內尺寸及家具尺寸後轉換成小規模的大小，策畫該如何製作及物品組合的方法。

製作模型屋

準備與店鋪地板相同的人字呢木板，並漆上相同的顏色。

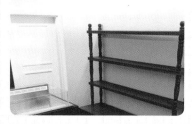

製作家具

將完成後的家具放進店鋪模型中。

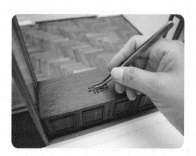

製作巧克力樣品

盡量重現 Piaf 店內的巧克力軟糖，與實際物品相同的顏色、質感是最為重要。

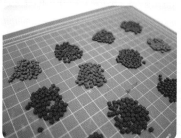

複製巧克力

用矽膠製作框架後，以黏土大量複製巧克力。

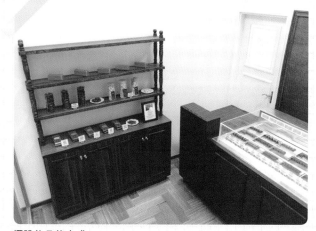

擺設物品後完成

放上各式各樣的物品和禮盒後，模型店內的擺設就完成了。

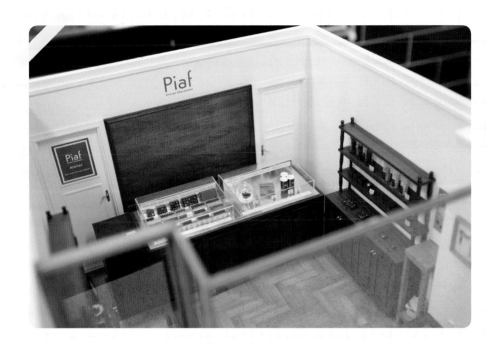

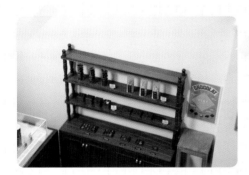

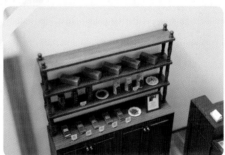

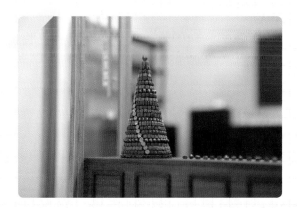

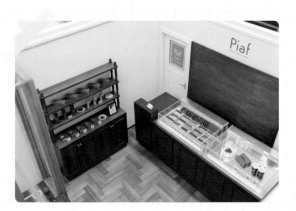

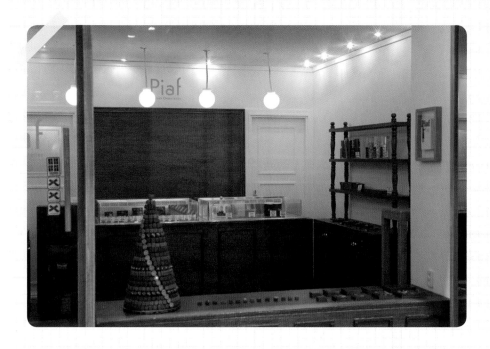

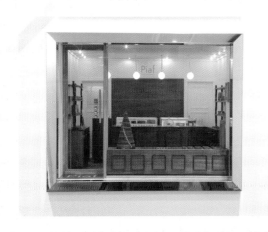

Piaf 位在新沙洞
林蔭道上的
迷你家具模型作品

Piaf（Artisan Chocolatier Piaf）

Piaf 是以法國知名傳奇女歌手愛迪琵雅芙（Edith Piaf）的名字所取的，Piaf 的巧克力是由法國所產的調溫巧克力和 AOP 奶油、鹽之花、有機葡萄乾、大溪地香草、無農藥柚子等嚴選材料所製作而成的高級手工巧克力。店內提供法式手工巧克力、馬卡龍、巧克力禮盒＆服務、情人節、白色情人節等季節性販賣的巧克力限定商品。

首爾特別市江南區狎鷗亭路 4 街 27-3 號 1 樓／02－545－0317

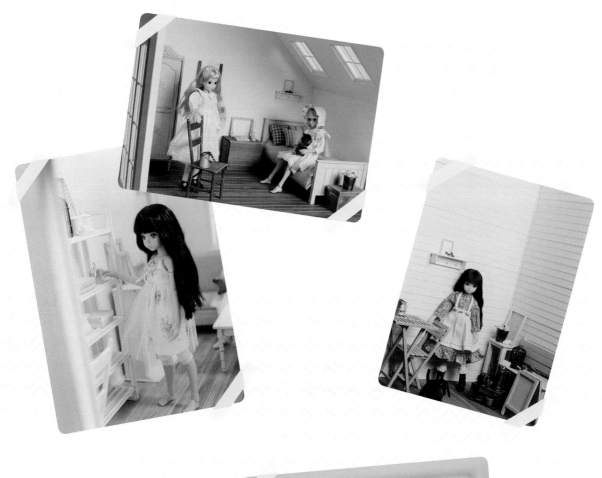

2

製作娃娃家具

收錄了
一定要會的 35 種
娃娃家具，
請跟著步驟依序製作。

01

裝飾木架

WOODEN WALL SHELF

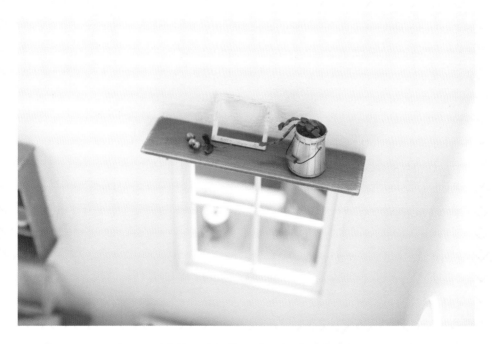

用雕花飾品來裝飾,讓木架華麗變身。

完成作品尺寸	難易度	版型
115mm×30mm×29mm	★☆☆☆☆	參考 174 頁

準備物品

基本材料、基本工具、雕花飾品、黑色壓克力顏料、雙面膠

學習重點

運用雕花飾品

01

先使用中間色調的橡樹色水性著色劑上一次色，待乾燥後再用砂紙（320號）拋光。

02

用黑色壓克力顏料將雕花飾品上一次色。

how to

壓克力顏料可均勻地在金屬表面上色，適合用於小物品的著色。

03

將木架、底座、飾品放置乾燥。

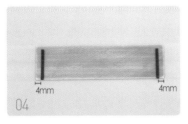

04

4mm　　　　　　　　4mm

將底座木架貼於兩端4mm處，請依照木架寬度來裁切。

05

在底座上黏貼雙面膠後，再塗上一層強力黏膠。

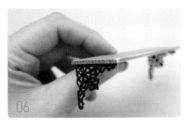

06

貼上雕花飾品後完成。

要臨時固定於牆壁時可使用雙面膠。

02

鄉村風鐵網相框

COUNTRY STYLE WIRE MESH FRAME

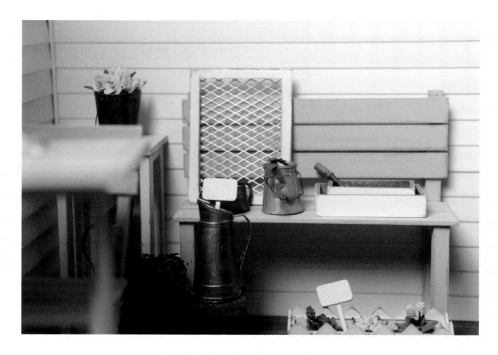

製作可顯露出鄉村風味的鐵網框。

完成作品尺寸
50mmX2mmX65mm

難易度
★☆☆☆☆

版型
參考 175 頁

準備物品
基本材料、基本工具、鐵網、雙面膠、鉗子

學習重點
運用鐵網、使用鉗子

相框木頭在裁切時也可裁成
斜角。
（利用輔鋸箱裁出斜線）

對齊直角後將兩者相黏。

以相同的方式，將四邊黏貼成四
方形。

塗上一層中間色調的橡樹色水性
著色劑。

於後方黏貼雙面膠。

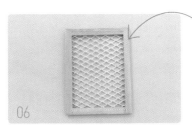

how to

使用強力黏膠時請注意不要沾
到皮膚，若不小心沾到請立刻
用濕紙巾擦拭，剩下的殘留黏
膠可把沾到的地方浸泡在溫熱
水中使之消除。

將鐵網貼在雙面膠上後，用鉗子
剪除多餘的部分。

為了能牢牢固定鐵網，將強力黏
膠貼在鐵網上後完成。

可用黏土做的
葉子、花這類的植物
或小圖來加以裝飾。

03

木箱

WOODEN TRAY

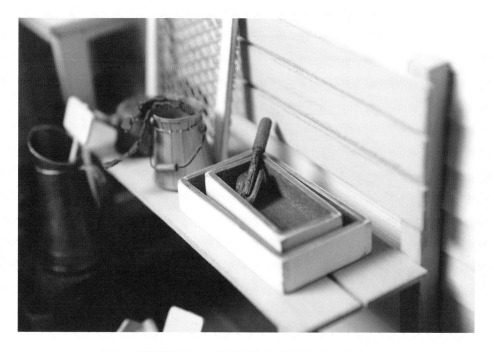

製作可簡單運用的木箱來作為娃娃家具的必備基礎。

完成作品尺寸
(S) 40mm×19mm×10mm / (L) 50mm×29mm×10mm

難易度
★☆☆☆☆

版型
參考 176 頁

【準備物品】
基本材料、基本工具

【學習重點】
基礎練習、練習上色

測量好直角後，相互黏接。

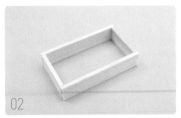

以相同的方式將四面黏貼成四方形。

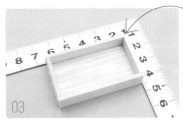

how to
先將木板放於底部後，將四方框從上往下放置，即可黏貼出乾淨俐落的作品。

放入並黏上剛好符合四方框的底部木板。

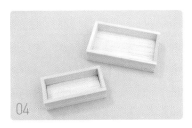

請試著製作不同大小的箱子。

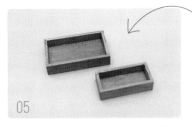

how to
在上著色劑之前，
先用砂紙來整理拋光表面。

塗上一層中間色調的橡樹色水性著色劑。

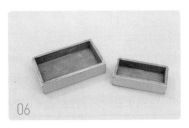

用水性油漆在箱子表面上色，砂紙拋光後完成實品。

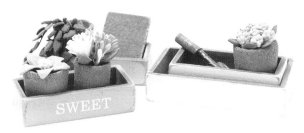

可印上字體加以裝飾，或是擺放花盆，也可當
早午餐放置咖啡和麵包的托盤來使用。

木梯

WOODEN LADDER

動手做做看可用來掛衣服或擺放漂亮蕾絲等裝飾的梯子。

完成作品尺寸
55mmX5mmX220mm

難易度
★☆☆☆☆

版型
參考 177 頁

準備物品
基本材料、基本工具

學習重點
運用直角尺和分隔的方法

在裁切木頭之前！
有組合結構的家具在組裝後的上色或拋光會略顯麻煩，
因此最好先行上色及拋光後再裁切木頭，先上一層水性著色劑後
再用砂紙（320號）拋光。

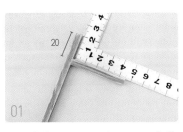

01 利用直角尺，在頂端 20mm 處黏上木頭。

02 用鉛筆標示出梯子與梯子間相隔 30mm 的地方，利用直角尺的協助來黏貼。

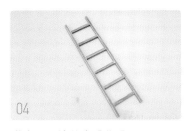

03 以相同的方法依序將木頭黏上。

04 黏上另一邊後完成作品。

請試著掛衣服或蕾絲。

05

客廳咖啡桌

COFFEE TABLE

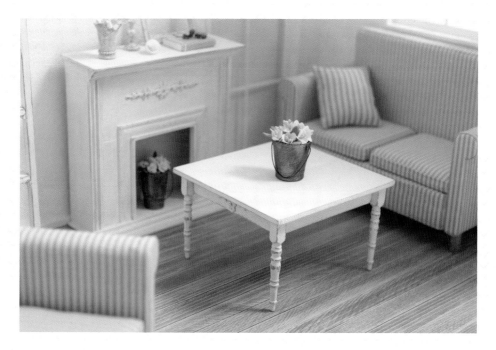

這漂亮家具的桌腳怎麼作的呢？可活用已經雕刻好的木棒來製作。

完成作品尺寸	難易度	版型
100mmX100mmX63mm	★★☆☆☆	參考 178 頁

▌準備物品▐
基本材料、基本工具、雕花飾品、木棒（桌腳）

▌學習重點▐
學習木料相連、運用雕刻木棒、運用雕花飾品

事前注意！
當沒有寬版的木板時，可用連接的方式組合，
將兩片 50mm 的木板相連後作成 100mm 的寬度，
這時，相連的部分須仔細拋光，隱藏痕跡。

01

畫出與邊界距離 10mm 的四方形。

02

黏貼時木板以不重疊的方式黏上。

03

先上一層中間色調的橡樹水性著色劑，再塗上兩層白色油漆，乾燥後進行拋光。

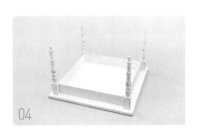

04

將桌腳黏於四角。

05

用強力黏膠把雕花飾品貼上。

06

用白色油漆輕輕塗上後，稍微用砂紙拋光，讓金色若隱若現。

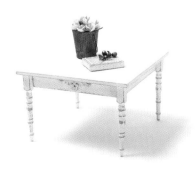

製作復古的咖啡桌很簡單吧！
可擺上花瓶、書本或咖啡來裝飾。

07

籬笆花盆架

FLOWERPOT STANDS

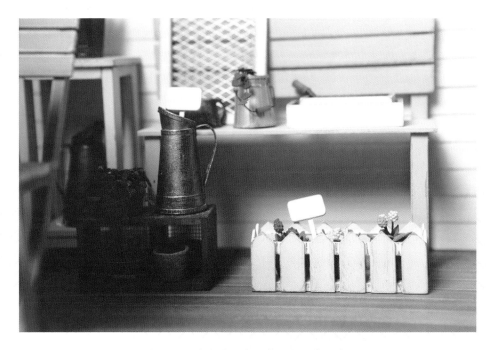

請試著製作可放置許多可愛小花盆的籬笆花盆架。

完成作品尺寸
70mmX24mmX25mm

難易度
★★☆☆☆

版型
參考 180 頁

準備物品
基本材料、基本工具

學習重點
運用直角尺來製作籬笆的方法

切木頭之前！
由於這類型的家具在組合之後，
很難進行上色和拋光的作業，
建議先進行上色和拋光後再裁切，
先上一層中間色調的橡樹水性著
色劑後，再上兩層白色油漆，最
後用砂紙（320 號）
進行拋光。

將木頭的中心點對準直角尺後畫
線，用美工刀裁切。

以相同的方式裁出 16 塊木板。

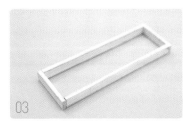

對準直角後黏貼出四方形外框。

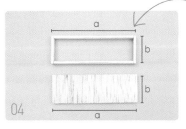

以 03 的相同尺寸來準備底部的
木板。

how to
想貼出有間距的籬笆，請準備
a=68mm，b=22mm 的尺寸。

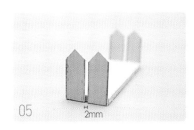

將 02 的木板以間距 2mm 的寬
度進行黏貼。

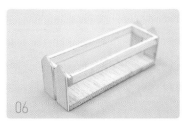

於上方貼上準備好的 03 木框。

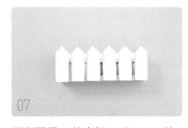

兩側再用 6 片木板，以 2mm 的
間距寬度進行黏貼。

須再次確認角落黏貼的部分是否
整齊。

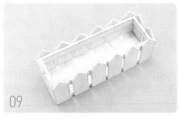

另一邊也以相同的方式黏貼後，
將底部上色後，完成。

請放入可愛的
小花盆。

08

掛衣衣架

HOOK RACK

試著運用大頭針來製作掛衣衣架。

完成作品尺寸	難易度	版型
70mmX20mmX17mm	★★☆☆☆	參考 181 頁

準備物品
基本材料、基本工具、大頭針、老虎鉗、鉗子

學習重點
將木頭拋圓的方法、大頭針的使用方法、精密手鑽的使用方法

緊握木板後手腕前後移動，把一角磨圓，請將兩個木板同時進行拋光。

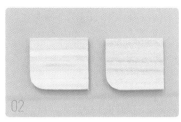

只把架子兩側的木板進行單角拋圓處理。

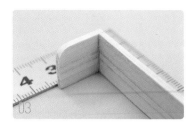

將一側木板和底部垂直黏貼。

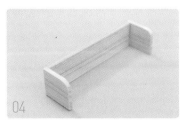

也請將另一側黏上。

how to

把要成為架子的頂端部分放在桌面後，把 04 組裝好的木頭放置上方，將兩側稍微留白後黏貼固定。

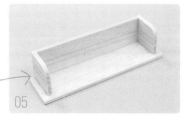

底部不需要留白，只須將兩側進行留白。

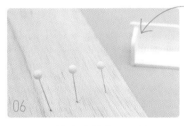

用白色水性油漆將完成好的 05 和大頭針塗上兩至三層，等待完全乾燥後用砂紙（320 號）進行拋光。

how to

把大頭針插在多餘的輕木上後可輕鬆地上色，亦可使用白色的壓克力顏料著色。

how to

將精密手鑽向右轉鑽出洞後，反方向把精密手鑽拔出。

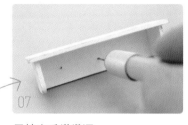

用精密手鑽鑽洞。

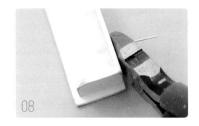

將大頭針塗上強力膠水後，插入 07 所鑽的洞，用鉗子將多餘的部分剪除，須注意要剪到底，勿讓針頭突出。

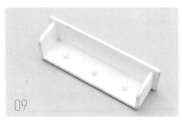

剩下的兩個洞也以相同的方式進行。

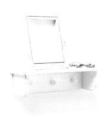

可用來掛衣服或小包包，上面還能放相框等小道具。

09

花園長椅

WOODEN BENCH

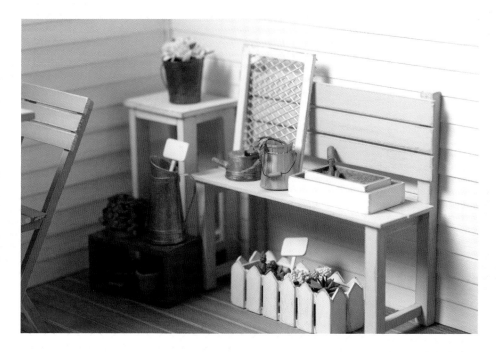

變換不同的大小、長度，可製作出不同形狀、不同感覺的椅子唷！

完成作品尺寸	難易度	版型
130mmX48mmX115mm	★★☆☆☆	參考 182 頁

▶準備物品◀
基本材料、基本工具

▶學習重點◀
運用長椅的製作方法

用鉛筆在長木頭上標示出短木頭的高度。

在上方放入直角尺後，依照所標示的線，黏貼木板。

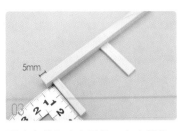

下方也放入直角尺後，在底部往上 5mm 處黏上木板。

如圖將短木頭黏貼後，完成。

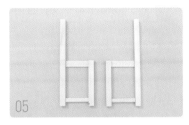

以相同的方式再製作一個。

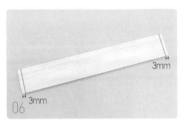

在兩端距離 3mm 處畫線。

將 06 畫線那一面的木板和椅子的木頭相黏。

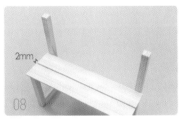

先黏好內部的木板後，在間隔 2mm 處黏上外側木板。

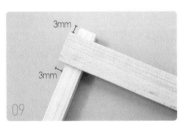

椅背也以相同的方式及間隔進行木板黏貼。

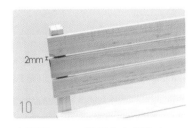

各間隔 2mm 將所有木板貼上。

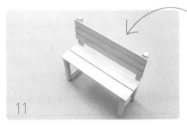

上一層中間色調的橡樹色水性著色劑，等完全乾燥後再上兩層水性油漆，最後用砂紙（320 號）整體拋光後，完成。

how to

可能會因木板的間距過窄而難以上色，這時建議先上色後再進行組裝作業。

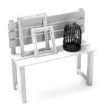

動手做做看不同尺寸的長椅吧。

071

09

照著紋路切割。

10

用鑽石銼刀修飾弧度。

11

最後用砂紙來拋光。

12

用直角尺對齊後,進行組裝。

旁邊若放一盞燈,也別有風味。

將箱子翻面後,黏上 12。

how to

不會在有著色劑的地方使用
黏膠,因著色劑會滲入木頭,
這麼一來黏膠變成只有表層
薄膜的效果。
在不熟悉作業程序的情況下,
若在裁切木頭之前先上著色
劑的話,會無法獲得理想效
果的作品。

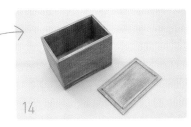

塗上一層胡桃色水性著色劑後,
再進行拋光。

在金屬飾品上塗強力黏膠後,黏
貼於箱子兩側,完成作品。

11

廚房壁櫃

KITCHEN CUPBOARD

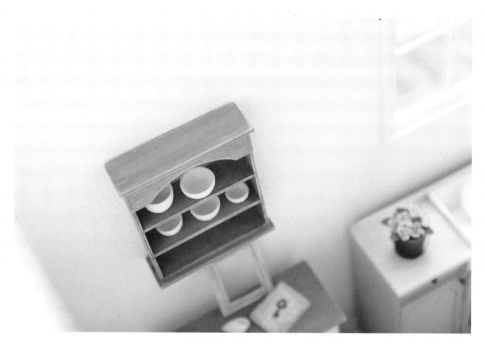

適合放置在任何空間裡的簡單壁櫃，也學習如何製作拱型裝飾。

完成作品尺寸
73mmX23mmX83mm

難易度
★★★☆☆

版型
參考 184 頁

準備物品
基本材料、基本工具、圓形尺

學習重點
製作拱型裝飾的方法

01 用直角尺將兩片木板相連。

20mm

02 往下 20mm 處再黏一個隔板。

20mm

03 再往下 20mm 處黏一個隔板。

04 黏上側邊木板。

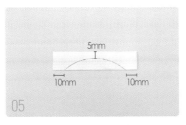

5mm

10mm 10mm

05 利用圓形尺在木板上畫出圓形。

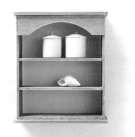

不妨放入碗或大小不同的
道具，若將木板的間隔加
大，也可以放入書本。

how to
裁切圓形時，建議先從兩邊尾
端開始進行。因若有問題，從
底部裁切掉後即可再開始。

06 用美工刀仔細裁切。

用砂紙（180 號）把圓形的部分
拋光。

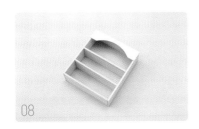

08 把拱型飾品黏於頂端。

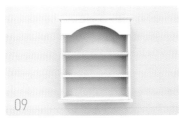

09 背面不需要留白外，其他三面留
白，於頂部及底部貼上木板。

10 漆上兩層淺橡樹水性著色劑後，
等待乾燥後用砂紙（320 號）拋
光。

12

縫紉桌

SEWING TABLE

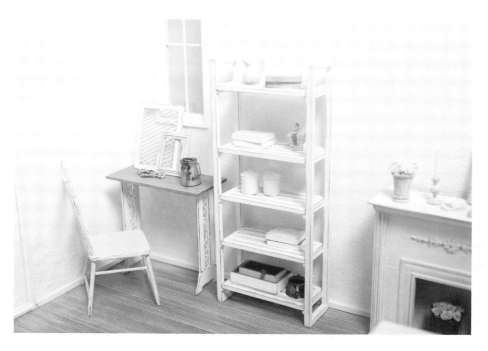

由帥氣鐵製椅腳和雕花飾品所做成的縫紉桌。

完成作品尺寸
110mmX50mmX103mm

難易度
★★★☆☆

版型
參考 185 頁

準備物品
基本材料、基本工具、雕花飾品、鑽石銼刀

學習重點
運用雕花飾品裝飾

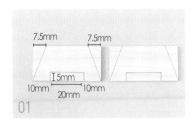

01 把圖案標示在木板上。

02 先用美工刀照著木頭花紋刻後，用尺輔助後切斷。

03 以相同的方式將底部慢慢挖空。

04 用紙膠帶將木板黏在一起後進行拋光，底部則用鑽石銼刀仔細整理。

05 用強力黏膠黏貼雕花飾品。

06 以相同的方法製作兩個基座。

07 用直角尺製作四方型外框。

08 將桌面木板塗上一層淺色橡樹水性著色劑；底部基座先塗上一層黑色漆，再塗上兩層白色漆，等待乾燥後進行拋光。

09 將基座貼於四方型外框兩側。

10 把桌面木板平放後確認等距留白，最後將 09 黏上後完成成品。

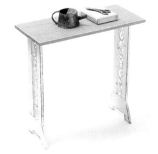

放上迷你縫紉器具後，讓縫紉桌顯得更加真實。

14

書桌

DESK

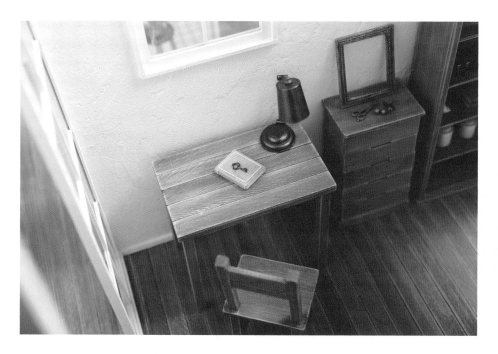

學習如何製作出鄉村風格的桌子。

完成作品尺寸
120mm×75mm×106mm

難易度
★★☆☆☆

版型
參考 187 頁

準備物品
基本材料、基本工具、鑽石銼刀

學習重點
裝飾桌面木板、運用鑽石銼刀的方法

01 將輕木並排後相黏。

02 用鑽石銼刀將木頭間的縫隙拋光，凸顯立體感。

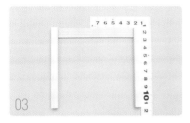

03 組合桌腳。

04 以相同的方式再做一個。

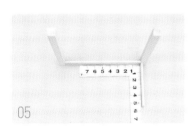

05 用直角尺輔助，將 04 的桌腳黏貼側邊木條。

06 確認位置正確。

07 以相同的方式將另一邊木條也黏上。

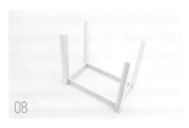

08 把對面的桌腳也組合起來。

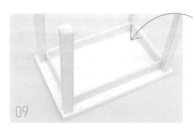

how to
先將桌腳組裝好後再與桌面相黏，
可確實地看出直角是否有對齊。

09

將 08 組裝好的桌腳對準桌面後
黏貼。

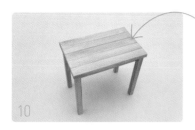

how to
塗上著色劑後桌面有可能會
稍微彎曲，這時桌腳有可能
會歪，
一般來說等到完全乾燥後，
就可恢復原狀，若乾燥後
桌腳還是不正，在底部貼上
補助木片就可以了。

10

塗上一層中間色調橡樹色水性著
色劑。

使用砂紙拋光，表現出鄉村復古
風。

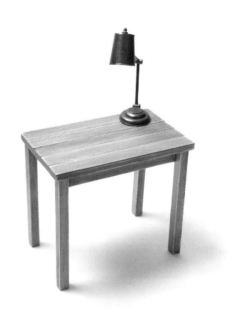

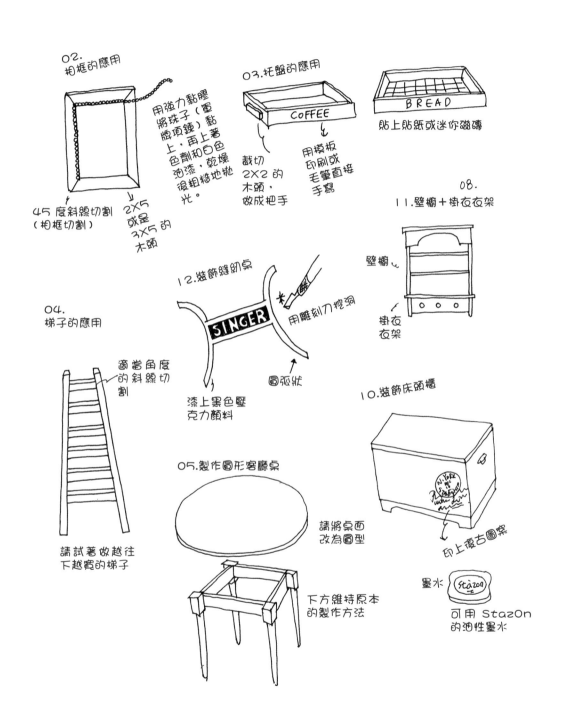

02.
相框的應用

用強力黏膠
將珠子（軍
牌項鍊）黏
上，再上著
色劑和白色
油漆，乾燥
後粗糙地拋
光。

45度斜線切割
（相框切割）

2X5
或是
3X5的
木頭

03.托盤的應用

COFFEE

截切
2X2的
木頭，
做成把手

用模板
印刷或
毛筆直接
手寫

BREAD

貼上貼紙或迷你磁磚

08.

11.壁櫥＋掛衣衣架

壁櫥

掛衣
衣架

04.
梯子的應用

適當角度
的斜線切
割

請試著做越往
下越寬的梯子

12.裝飾縫紉桌

SINGER

用雕刻刀挖洞

圓弧狀

漆上黑色壓
克力顏料

05.製作圓形客廳桌

請將桌面
改為圓型

下方維持原本
的製作方法

10.裝飾床頭櫃

N. YORK

印上復古圖案

墨水

StazOn

可用 StazOn
的油性墨水

15

書櫃

BOOKCASE

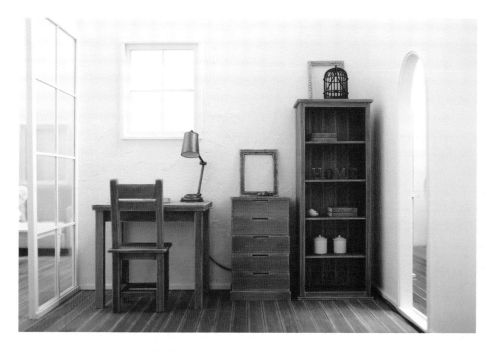

請將製作桌面的方法運用在家具的裡層。

完成作品尺寸	難易度	版型
85mmX45mmX218mm	★★★☆☆	參考 188 頁

準備物品

基本材料、基本工具

學習重點

運用直角尺和分隔的方法

01

用直角尺組合外框。

02

底部貼上尺寸剛好的木板。

how to

先將木板放於底部後,將四方框從上往下放置,即可黏貼出乾淨俐落的作品。

03

漆上一層中間色調的橡樹色水性著色劑,用砂紙拋光。

how to

這部分需要先上色後再拋光,才可凸顯出立體感。

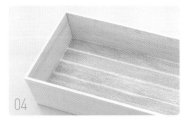

04

緊密整齊地把木板貼進箱子內。

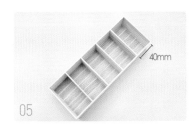

05

間距相隔 40mm,依序黏上隔板。

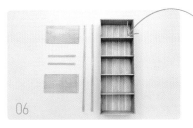

06

漆上一層中間色調橡樹色水性著色劑,等完全乾燥後進行拋光。

how to

在上著色劑前已經拋光過,通常上色後不需要再拋光,但為了復古的感覺,請再進行一次拋光。

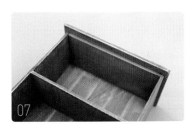

07

背面不需要留白外,其他三面留白,於頂部及底部貼上木板。

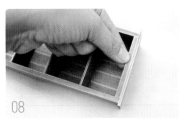

08

正面頂端貼上裝飾木板後,完成成品。

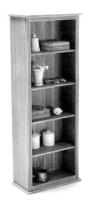

櫃子的底部可利用床頭櫃底部的製作方法也很漂亮!

16

單人床

SINGLE BED

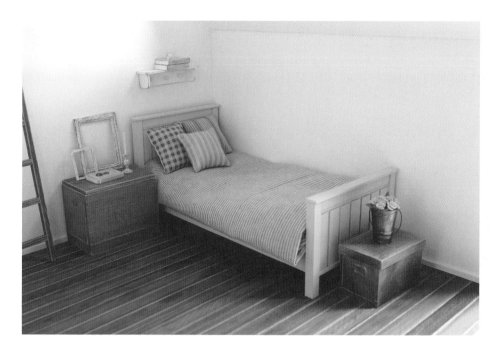

單人床是娃娃家具的必備道具。

完成作品尺寸	難易度	版型
120mmX253mmX112mm	★★★☆☆	參考 190 頁

【準備物品】

基本材料、基本工具、布料（床墊及寢具用）、布剪刀、裝飾線條用木板

【學習重點】

運用布料的方法

01

將木頭組合後，製作出上、下床板。

02

上方黏貼木條裝飾。

03

再貼上裝飾線條用木板。

04

在下方黏上木條，作為床墊的支撐。 參考 91 頁 的 MORE TIPS

05

距離 2.8～3mm 的間隔，於兩片床板上黏貼裝飾木板。

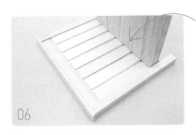

06

把 04 的床尾和床墊底部的木板相連。

how to

可用裁切好的寬版輕木作為床墊底部木板，在製作家具背面、桌面等較寬面積時，可選擇適當厚度和寬度的木材來使用，厚度太厚時會裁切不易，可把較薄的木材重疊後，製作自己想要的厚度。

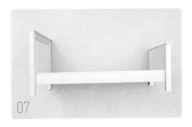

07

再貼上床側邊的木條。

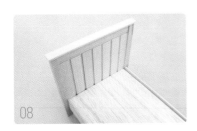

08

床頭的部分。（裝飾於內部）

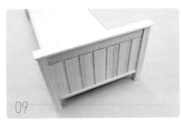

09

床尾的部分。（裝飾於外部）

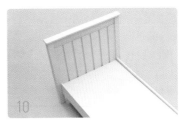

10

塗兩到三層水性油漆後，用砂紙拋光完成。

how to

輕木只要用手用力按壓就會留下凹痕，可用美工刀切割，也是方便拋光的木料，請調整拋光磨圓時的力道。

11

作為床墊的木頭，須將四邊拋光成圓弧狀。

12

裁剪足夠包覆木材的布料。

13

上方先用木工膠水黏貼。

how to

請注意床角布料重疊處，不要太厚。

14

再黏貼兩側。

how to

因木工膠水凝固後會呈透明狀，在整理皺摺時可整齊地收拾。

15

此為塗上木工膠水後整理好四邊皺摺的樣子。

16

放上床墊後完成。

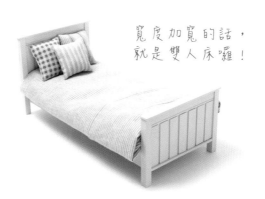

寬度加寬的話，就是雙人床囉！

13.五層架要堅固、耐看

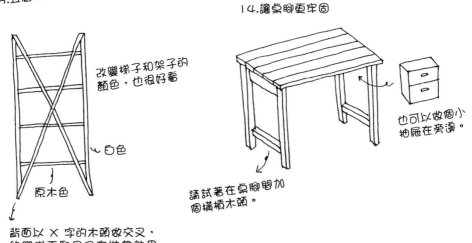

改變梯子和架子的
顏色,也很好看

白色

原木色

背面以 X 字的木頭做交叉,
能變成更堅固又有裝飾效果
的五層架。

14.讓桌腳更牢固

也可以做個小
抽屜在旁邊。

請試著在桌腳間加
個橫槓木頭。

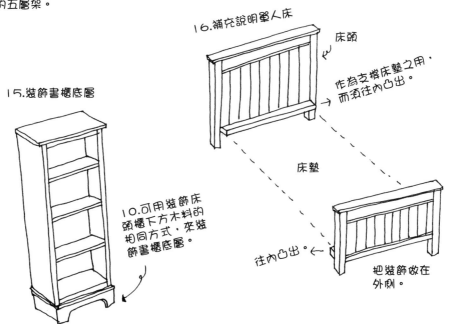

16.補充說明單人床

床頭

作為支撐床墊之用,
而須往內凸出。

床墊

15.裝飾書櫃底層

10.可用裝飾床
頭櫃下方木料的
相同方式,來裝
飾書櫃底層。

往內凸出。

把裝飾做在
外側。

17

單人沙發

ARMCHAIR

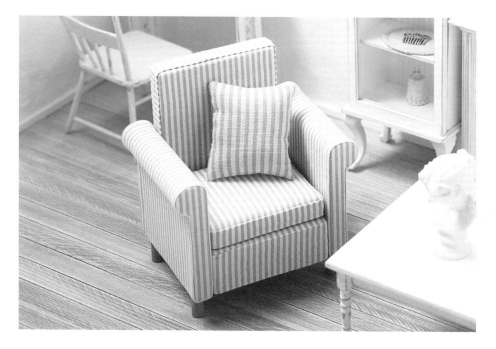

娃娃家具的第二項必備道具，利用布料來製作舒服柔軟的單人沙發。

完成作品尺寸	難易度	版型
109mmX80mmX120mm	★★★★☆	參考 193 頁

準備物品

基本材料、基本工具、棉花（脫脂棉或布藝用棉花）、布、布剪刀、半圓木料

學習重點

運用布料、半圓木頭的方法

製作沙發前！
建議最好能先瀏覽一次製作
過程。

01 將兩塊厚木頭相連。

how to
因裁切厚度太厚的木頭會吃力，
建議用薄木頭多重疊幾層後，
疊到自己想要的厚度。

02 側面黏上成為把手的半圓形木
頭。

03 將外側粗糙凸起的部分用砂紙拋
圓。

04 請將所有木頭的直角部分都稍微
拋光。

05 裁剪一塊比木頭大小多 10mm 的
布料。

how to
若布料太薄的話會透出木頭，
過厚又感覺不到質感，建議使用
棉占 20%～30% 左右成分的布
料。使用皮革、天鵝絨、帆布等
則會過於複雜。

how to
不要過度拋光，
若角度太圓會不容易黏貼布料，
造成凌亂，只要稍微把角度磨掉
一些即可。

06 在木頭上塗抹木工膠水後，從下
往上包覆黏貼。

how to
側面會使用帶子來纏繞，
記得不要使用強力膠水，
會讓布留下痕跡。

07 剪下比木頭大小多出 5mm 的布
料。

底部先用布黏貼包覆。

how to

請使用布藝用棉花或脫脂棉，
若都沒有，亦可將多張面紙摺
疊後使用，請注意厚度不要過
高。

將棉花裁剪成木頭大小。

準備比棉花多出 6～7mm 大小的
布。（須考慮棉花厚度）

在木頭上放置棉花後用布包覆。

how to

只須將棉花放入坐墊，放入椅
背雖然會有蓬鬆的感覺，
但因作業複雜而失敗的機率比
較高。

以相同的方式將剩下木頭的上、
下部分用布包覆。

剪下比手把部分多出 5mm 的布
料，如照片一樣裁切。

圓型部份需重疊作業，請剪一些
開口。

塗上木工膠水後包覆黏貼。

以相同方法製作兩個手把部分，
將正、反都黏貼好。

17

寬木頭部分則須剪下多 5mm 寬度的布料,這時布料的寬度請保留可包覆手把的大小。

往內摺 5mm。

19

往內摺至布料寬度與手把部分平行後,塗上木工膠水後黏貼。

how to

內摺是為了將布料收理整齊,因直接使用裁切面的布料,有可能會脫線或不夠平整而看起來凌亂。

20

先從手把的內部平整處黏貼。

21

黏貼外部半圓形部分時,可用尺輔助來仔細黏貼。

22

都黏貼好後剪去多餘的布料。

23

以相同的方式製作另一邊手把。

24

兩邊保留多 15～17mm 的折線後剪下,長度則須保留可夠包覆整塊木頭的尺寸。

25

將布料往內摺,做成帶子。

26

帶子的寬度比木頭的厚度少 1～2mm 時,黏貼起來最好看。

how to

若從中間開始黏，會清楚看到
裁切的部分，
請務必從角落開始黏貼。

從一邊的角落開始黏貼。

28

黏好一圈帶子的面貌。

29

以相同的方式幫其他部分也黏上
帶子。

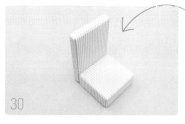

30

椅背和座椅以直角角度相黏。

how to

雖然椅背最好能傾斜，
但這對初學者來說有些難度，
因此先教各位黏貼成直角的做法。

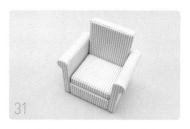

31

依序黏上兩邊的手把，再放上坐
墊。

32

椅腳先用中間色調的橡樹色水性
著色劑塗一層。

how to

在多餘的輕木上黏上雙面膠，
把小椅腳黏在木板上上色，
可漆的更俐落乾淨。

33

用強力膠水固定椅腳後完成。

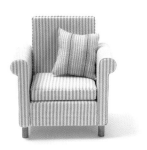

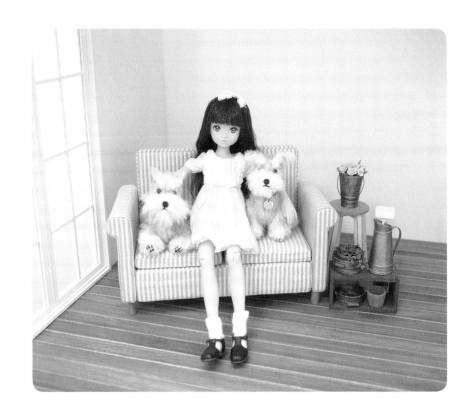

將單人沙發加寬後，可製作出更舒適的雙人沙發。

DOLL：おそらのふりそで ruruko, danto doll
OUTFIT：pang pang
ruruko©PetWORKs Co.,Ltd. www.petworks.co.jp/doll

18

壁暖爐

FIREPLACE

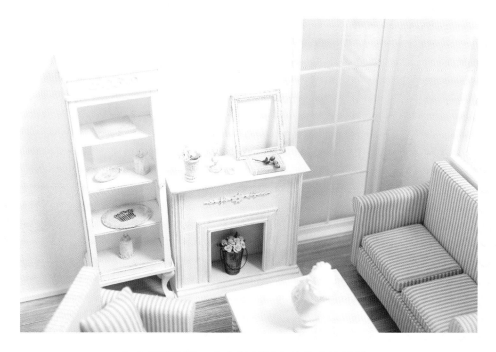

加上照明的話,會有壁暖爐在燒柴火的效果,
為了展現出春天和秋天的感覺,而用漂亮的花盆代替。

完成作品尺寸
126mmX44mmX121mm

難易度
★★★☆☆

版型
參考 195 頁

準備物品
基本材料、基本工具、雕花飾品、裝飾線條用木板

學習重點
裝飾壁暖爐的方法、運用斜線切割、處理木頭邊框的方法

01

製作出直角的四方型外框。

02

貼上符合外框大小的底部。

how to

先將木板放於底部後，將四方框從上往下放置，即可黏貼出乾淨俐落的作品。

（請參考 119 頁裝飾壁暖爐內部的方法）

03

製作貼於正面的木板，確認連接垂直後，用砂紙將連接處拋光。

how to

用小木板相連後製作空間，會比大片木板裁切來的效果好。

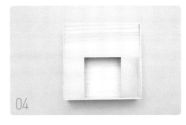

04

貼上 02 的箱子上。

05

裝飾線條用木板斜線切割後（相框切割）貼上。

06

將兩旁也貼上，這時須注意底部要留白，原因在步驟 12 時會進行說明。

07

裝飾線條用木板貼成凸出的木條狀。

08

剪下裝飾線條用木板，黏貼於頂端。

how to

將箱子倒過來，把頂端放置桌面進行黏貼，可順利貼出整齊的木條。

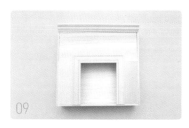

上圖為步驟 05～08 製作完成的樣子。

將正面兩側貼上一般木條。

在 10 上加貼兩小條木條裝飾。

底部也加一條橫桿。

在底部貼上一片木板。

手握著木板來回前後移動，讓木板拋至圓滑，除了背面之外，其他三面都請進行拋光。

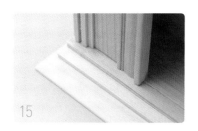

貼上拋光後的底部木板。

頂端也貼上拋光處理過的木板。

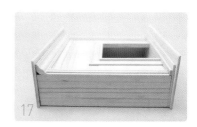

此為側面的樣子。

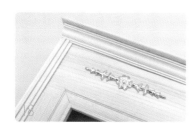

將雕花飾品貼於正面。

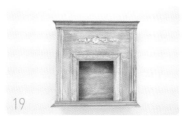

塗上一層中間色調的橡樹色水性著色劑。

塗上兩層白色水性漆後，進行拋光。

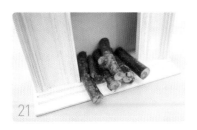

21

用輔鋸箱裁切一些木頭來裝飾，
就會像真的暖爐。

how to
在壁暖爐內加上照明後，會有
逼真的燃燒效果。

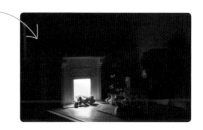

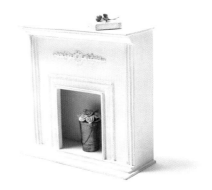

20

化妝台與鏡子

DRESSING TABLE & MIRROR

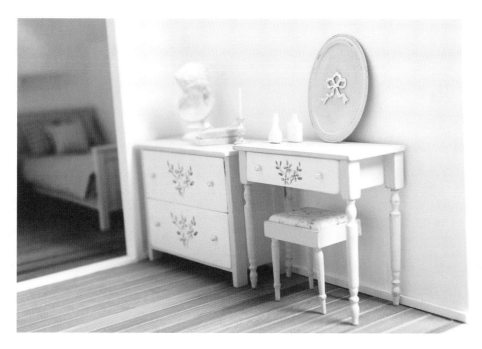

動手製作有漂亮花卉裝飾的可愛粉紅化妝台及鏡子吧！

完成作品尺寸	難易度	版型
110mmX50mmX101mm	★★★★☆	參考 199 頁

準備物品

基本材料、基本工具、鏡面紙、金屬飾品、壓克力顏料、大頭針、木棒、精密手鑽、鉗子、雕花裝飾

學習重點

製作抽屜、在家具上畫圖、製作鏡子、運用金屬飾品的方法

用直角尺做出「冂」型外框。

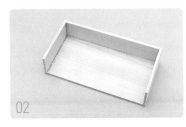

貼上底部木板。

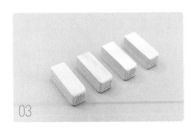

將木塊底部的四面磨圓。

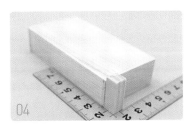

黏貼於 02 底部。

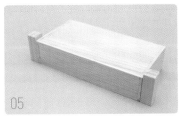

底部不需要留白,直接黏貼。

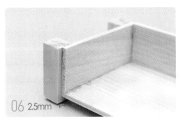

黏貼正面時則須多凸出 2.5mm。

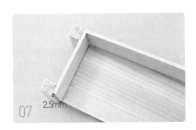

從上俯視的樣子。

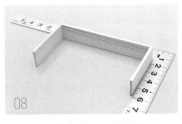

用直角尺做出「冂」型外框。

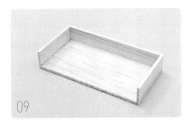

貼上底部木板。

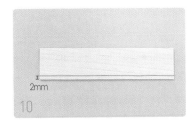

在木板底部下方 2mm 處畫線。

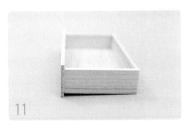

依照線所標示的位置黏在剛才的外框上。

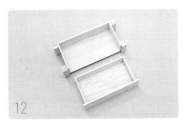

成為可收納的抽屜。

13

將準備好的木棒裁切成所要的長度。

14

拋光後使長度相同。

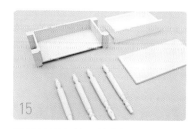

15

除了抽屜之外，其他部分都先漆上二到三層調色後的水性油漆，抽屜則漆上二到三層白色油漆後，拋光處理。

16

將桌面反轉後仔細地貼上底部木板。

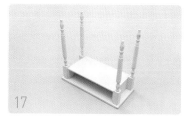

17

貼上桌腳。

18

在紙上畫出抽屜所使用的花朵圖案。

19

在圖案背面用鉛筆描繪後，再轉印在家具上。

20

準備壓克力顏料。

21

先塗上淺粉紅（白色＋紅色）。

22

花朵中央塗上深粉紅（白色＋紅色）色。

23

用橄欖色漆綠色葉子。

24

用深綠色點出葉子及花莖。

用精密手鑽挖出放置手把的洞。

用大頭針沾膠水後穿過洞孔，用鉗子剪去多餘的部分。

放入抽屜後完成。

準備胸針所使用的金屬飾品。

漆上與化妝台相同的顏色。

裁剪鏡面紙。

用雙面膠貼上鏡面紙。

背面貼上金屬飾品，營造出畫框的感覺。

21

抽屜衣櫃

DRAWERS

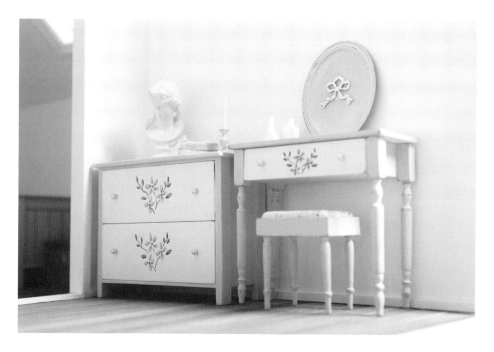

動手製作和化妝台一組的雙層抽屜衣櫃,來裝飾臥房。

完成作品尺寸
126mmX55mmX97mm

難易度
★★☆☆☆

版型
參考 201 頁

▶ 準備物品 ◀
基本材料、基本工具、壓克力顏料、大頭針、精密手鑽、鉗子

▶ 學習重點 ◀
製作抽屜、在家具上畫圖的方法

01 製作抽屜衣櫃側面。

02 共製作兩個側面木板。

03 貼上上面木板。

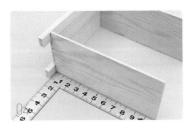

04 貼上下面木板。

05 組合剩下的部分後,完成四方型外框。

06 背面貼上尺寸剛好的木板。

how to
先將木板放於底部後,將四方框從上往下放置,即可黏貼出乾淨俐落的作品。

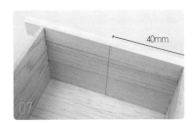

07 在距離頂端 40mm 處畫線。

08 在線上黏貼隔板。

09 用兩片寬度為 55mm 的木板相黏來組成頂部木板,相黏的部分請仔細拋光。

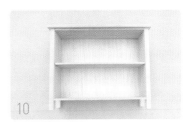

10 左右留白後,將頂部木板貼上。

11 製作「ㄇ」型的抽屜外框。

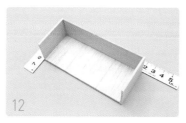

12 貼上底部木板。

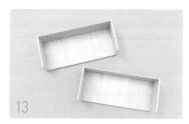

13 以相同的方式再製作一個。

14 黏貼抽屜的面板時，須如照片一樣，一個底部須預留 1mm，一個則完全不留。

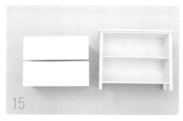

15 除了抽屜外，其他部分都先漆上二到三層調色後的水性油漆，抽屜則漆上二到三層白色油漆後，拋光處理。

16 在紙上畫出抽屜所使用的花朵圖案。

17 在圖案背面用鉛筆描繪後，轉印在家具上。

18 準備壓克力顏料。

19 先塗上淺粉紅（白色＋紅色）。

20 花朵的中央塗上深粉紅（白色＋紅色）。

21 用橄欖色漆綠色葉子。

22 用深綠色點出葉子及花莖。

23

24

25

用精密手鑽挖出放置手把的洞。

用大頭針沾膠水後穿過洞孔，用鉗子剪去多餘的部分。

放入抽屜後完成。

how to

上漆後的家具抽屜或門，會因時間一久而容易相黏，平時請稍微開啟後放置。

how to

迷你家具的手把較多為裝飾，開啟抽屜或門時，請不要拉手把，而是用抽屜或門的縫隙來開啟。

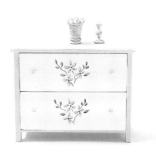

不妨試試製作往上延伸至三層、四層的抽屜衣櫃。

22

收納桌

STORAGE TABLE

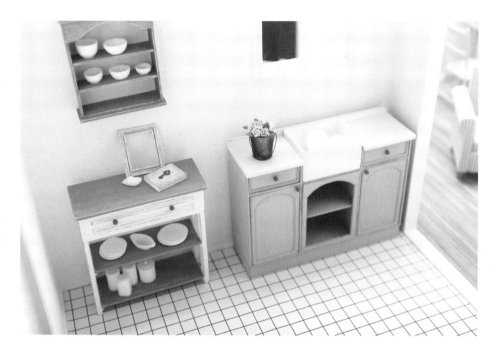

動手製作適合廚房且可收納碗盤的收納桌吧！

完成作品尺寸
115mmX50mmX118mm

難易度
★★★★☆

版型
參考 203 頁

▶準備物品◀
基本材料、基本工具、大頭針、精密手鑽、鉗子、壓克力顏料

▶學習重點◀
製作抽屜的方法

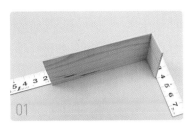

01 用直角尺黏貼木板。

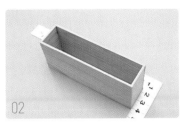

02 以相同的方式黏貼後，完成四方外框。

03 底部貼上尺寸剛好的木板。

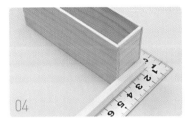

04 側邊黏上櫃腳。

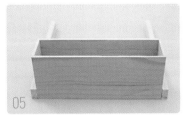

05 另一邊也照樣黏貼。

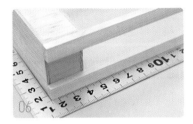

06 旁邊再貼上同樣長度的櫃腳。

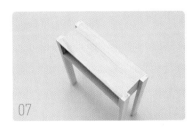

07 往下俯視的樣子。

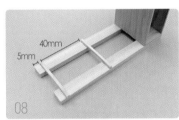

08 在櫃腳上貼隔板架。

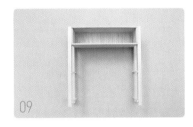

09 正面的樣子。

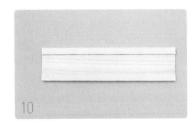

10 如上圖，將做抽屜的木板上、下多貼一條木條裝飾。

11 兩側也各加一片木板。

12 間隔適當的距離後用細木條裝飾。

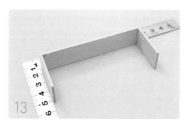

製作「冂」字型的抽屜外框。

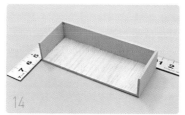

貼上底部木板。

於 12 的木板反面底部 2mm 處畫線標示。

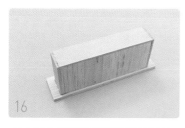

左右留白後照著線黏貼於抽屜外框。

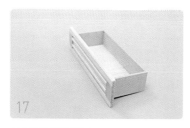

抽屜正面的樣子。

how to

把大頭針插在多餘的輕木上後可輕鬆地上色。

將大頭針插在多餘的輕木板上，塗抹壓克力顏料。

將整體配件塗上一層中間色調的橡樹色水性著色劑，主體和抽屜則塗兩層白色水性油漆後用砂紙拋光。

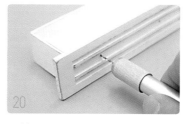

用精密手鑽鑽出放置大頭針的位置。

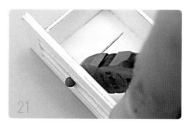

將大頭針沾膠水後穿過洞孔，用鉗子剪去多餘的部分。

22

以相同的方式固定另一邊手把。

23

左右留白對稱後，貼上頂部木板。

how to

將底板放於桌上後，從上往下黏並注意留白的位置是否對稱。

24

黏上所有隔板後完成。

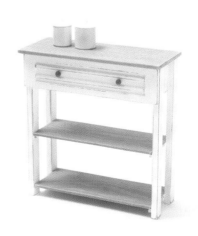

23

抽屜櫃

DRAWERS

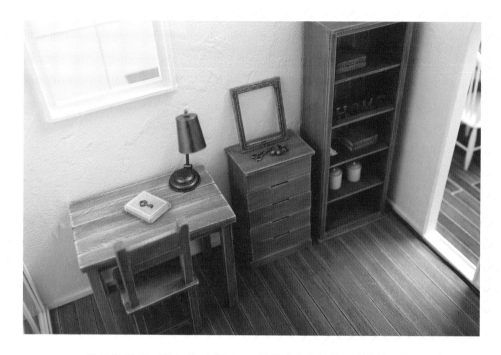

動手做做看可放置在床鋪旁、書房等地方的多用途抽屜櫃。

完成作品尺寸	難易度	版型
68mmX44mmX112mm	★★★★☆	參考 205 頁

【準備物品】
基本材料、基本工具、鑽石銼刀

【學習重點】
製作抽屜、挖木頭的方法

01 利用直角尺做出四方外框。

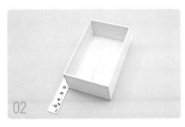

02 貼上尺寸大小符合的底部。

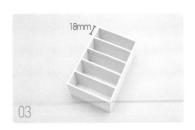

03 以一定的間距黏貼隔板。

04 製作「ㄇ」型抽屜外框。

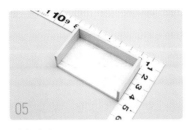

05 貼上底部。

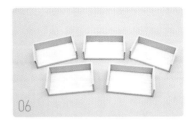

06 以相同的方法做出五個抽屜。

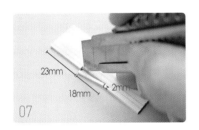

07 用美工刀挖出開啟處。

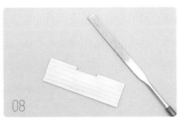

08 用鑽石銼刀加以拋光。

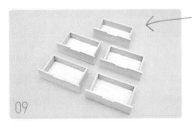

09 以相同的方法做出五個完成的抽屜。

how to

請確認左右距離後，貼上底部。

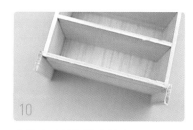

10

先貼上底部兩邊的基座。

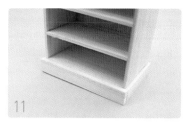

11

貼上正面的基座木板。

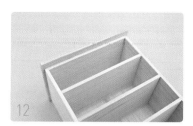

12

頂端也加上裝飾木板,確認左右距離後,小心黏貼對齊。

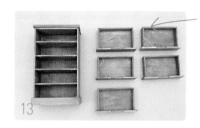

13

塗上一層中間色調的橡樹色著色漆。

how to

不會在有著色劑的地方使用黏膠,因著色劑會滲入木頭,這麼一來黏膠變成只有表層薄膜的效果。在不熟悉作業程序的情況下,若在裁切木頭之前先上著色劑的話,會無法獲得理想效果的作品。

14

用砂紙拋出想要的復古懷舊感。

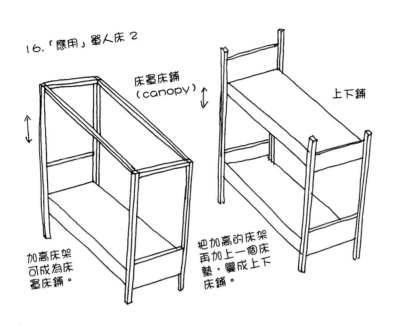

16.「應用」單人床 2

床罩床鋪
(canopy)

上下鋪

加高床架
可成為床
罩床鋪。

把加高的床架
再加上一個床
墊,變成上下
床鋪。

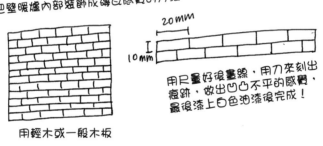

18.把壁暖爐內部裝飾成磚瓦感覺的方法。

20mm

10mm

用輕木或一般木板

用尺量好後畫線,用刀來刻出
痕跡,做出凹凸不平的感覺,
最後漆上白色油漆後完成!

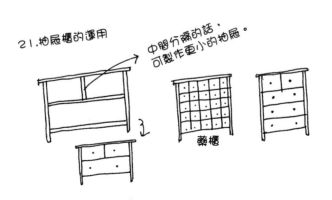

21.抽屜櫃的運用

中間分隔的話,
可製作更小的抽屜。

藥櫃

24

杯盤架

DISH SHELF

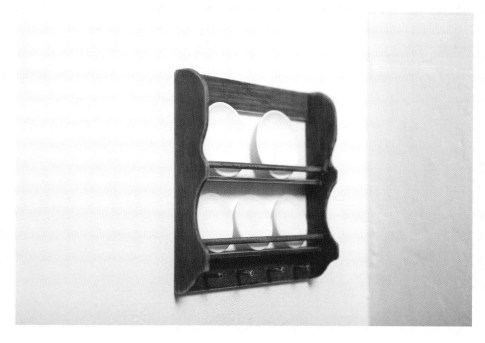

製作溫柔線條的漂亮杯盤架。

完成作品尺寸
104mmX20mmX100mm

難易度
★★★★☆

版型
參考 207 頁

準備物品
基本材料、基本工具、紙、半圓砂紙、木棒、木叉、紙剪刀

學習重點
製作複雜曲線裝飾的方法

01 剪下自己想要的裝飾後，找出大小相同的木板。

02 把紙放在木板上描繪，用美工刀先割尾端部分。

03 照著紋路挖開木頭。

04 由外往內依照紋路挖取，很容易就能獲得想要的曲線。

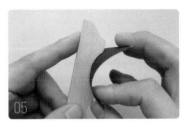

05 將 04 的兩個木板一起拋光，作業時請將砂紙彎曲成弧形。

06 用半圓砂紙仔細拋光。

how to

可在半圓木頭上用雙面膠貼上砂紙，利用各種形狀的木頭（三角型、四角形、圓型、半圓形），製作出各種順手的磨砂工具。

07 用直角尺做出如照片的「ㄇ」型外框。

08 先貼上底部。

09 在距離底部 33mm 處標示線條，貼上隔板。

10

放大黏貼隔板的部位。

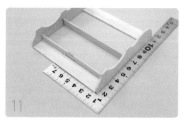

11

黏貼另一邊後完成。

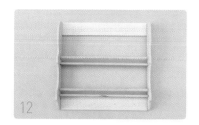

12

在隔板上 4mm 處貼上木棒。

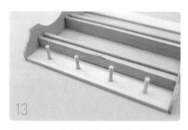

13

間隔適當的距離後黏上杯掛，可用木頭或牙籤來作成掛勾。

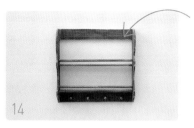

14

塗上一層胡桃水性著色劑後，進行拋光。

how to

木棒或杯掛最好先上色後再進行裁切。

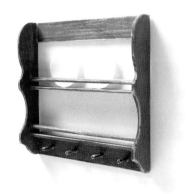

用盤子、杯子來裝飾。

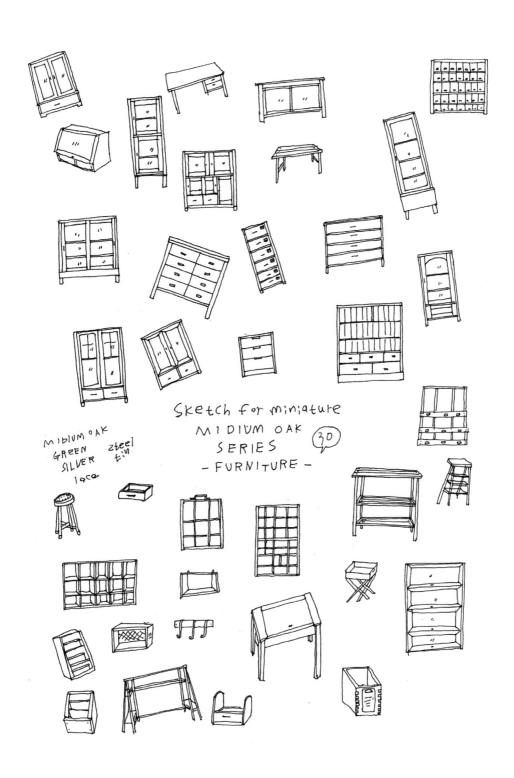

Sketch for miniature
MIDIUM OAK
SERIES 30
- FURNITURE -

MIDIUM OAK
GREEN zteel
SILVER tin
loco

25

書桌椅子

DESK CHAIR

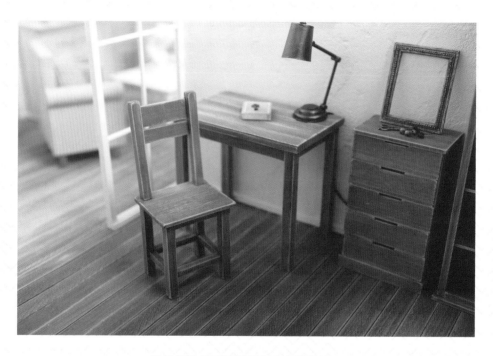

動手製作椅背稍微傾斜的書桌椅。

完成作品尺寸
60mmX53mmX132mm

難易度
★★★★☆

版型
參考 208 頁

準備物品
基本材料、基本工具

學習重點
木頭斜線拋光的方法

用直角尺黏貼兩面木頭。

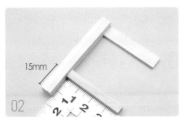

在底部往上 15mm 處再黏一個。

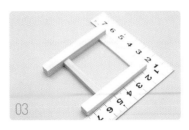

其餘的部分請參照圖示黏貼。

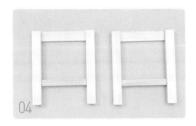

以相同的方式製作另一個。

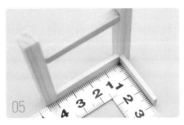

用直角尺黏貼內部側邊的木頭。

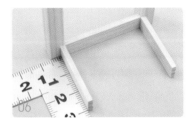

對面也以相同的方式黏貼。

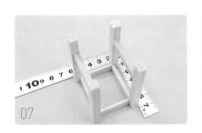

把其餘的部分黏貼上。

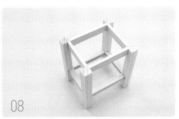

在椅腳間加上橫槓，加強牢固。

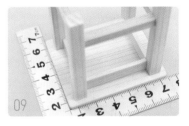

將椅座板平放後，用 08 的椅框確認留白空間後黏貼。

椅背的兩個木頭用紙膠帶黏貼後進行拋光作業。

how to

注意磨砂的角度不要太斜。

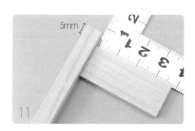

11

距離頂端 5mm 處黏上椅背。

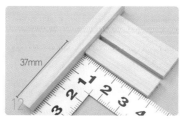

12

從底部往上 37mm 處黏上另一個椅背。

13

黏貼椅背時，須注意斜線拋光的木材方向是否一致。

14

黏上 09 完成後椅背的樣子。

15

塗上一層中間色調的橡樹色水性著色劑，再用砂紙拋光後完成。

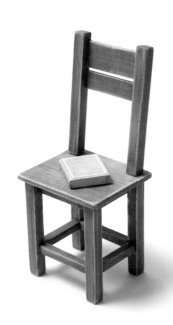

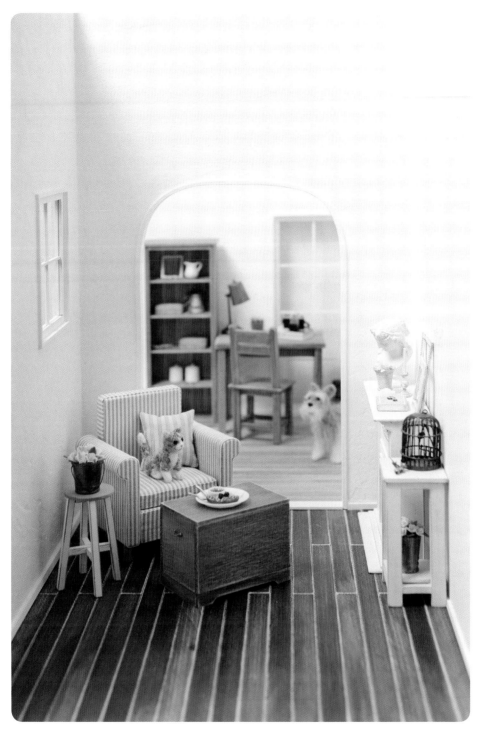

DOLL: 8rule dog&cat

26

椅子

CHAIR

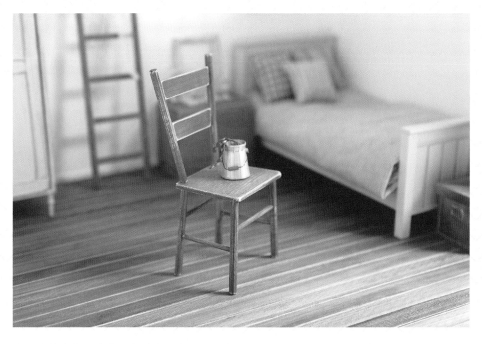

椅背和椅腳稍微往外黏貼,製作出更有率直感的多用途椅子。

完成作品尺寸
70mmX58mmX136mm

難易度
★★★★☆

版型
參考 209 頁

準備物品
基本材料、基本工具

學習重點
木頭斜線拋光及黏貼的方法

01 在兩邊距離 2.5mm 處畫出連到底部的線條。

02 用美工刀切割後,將多餘的部分清除。

03 切割完成後的樣子。

04 將木板四面拋光圓滑。

05 在兩邊距離 2mm 處畫出連到頂端的線條。

06 以相同的方法裁切、拋光。

07 將椅腳一次纏繞後,斜線地上下來回進行拋光,椅背的兩根木頭也以相同的方式進行單面斜線拋光。

how to
角度若磨得太過傾斜,椅腳會往外太開,磨到有些許傾斜即可。

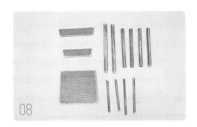

08 塗上一層胡桃色水性著色劑。

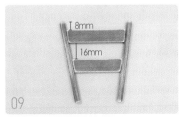

09 照上圖依照間隔將椅背組裝。

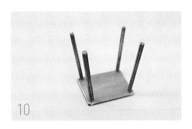

10 椅腳為往外放射狀的方向黏貼。

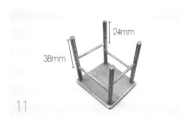

11 在椅腳間加上橫檔固定。

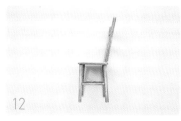

12 黏上 09 的椅背後，完成。

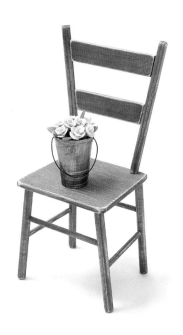

27

圓形長凳

ROUND STOOL

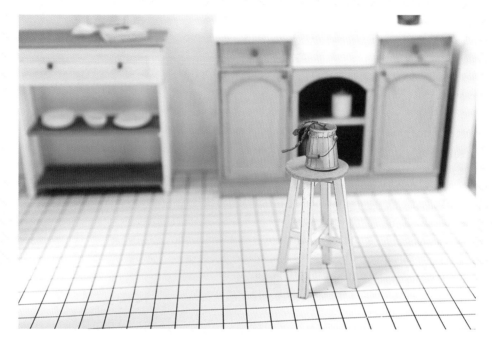

把椅腳活用後變長延伸，可做出圓形長凳，
斜線狀的椅腳看似簡單卻是黏貼困難的家具。

完成作品尺寸	難易度	版型
48mmX48mmX72mm	★★★★☆	參考 210 頁

準備物品

基本材料、基本工具、圓形尺

學習重點

椅腳拋光成斜線後的黏貼方法、將木頭裁切成圓形的方法

01 用圓形尺描繪出圓形。

02 用美工刀依照紋路切割。

03 照著紋路裁切可快速地完成，整體拋光後完成圓形。

04 塗上兩層中間色調的橡樹色水性著色劑，其他的部分則僅塗上一層，再塗上兩層白色的水性油漆後，進行拋光。

將椅腳綑起後，進行傾斜拋光。

how to
角度若磨得太過傾斜，椅腳會往外太開，磨到有些許傾斜即可。

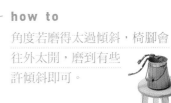

06 拋光後的角度，可看出上、下有些許不同。

07 兩邊皆進行斜線拋光，照著想要椅腳往外的角度來進行拋光。

08 於圓型板中間貼上十字，黏貼時請注意角度，需讓椅腳可往外傾斜。

09 組裝 2 個椅腳後，呈現出「V」狀。

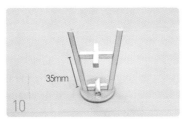

35mm

10 椅腳和椅腳間再黏上十字模樣的橫楯，同樣需注意黏貼的角度。

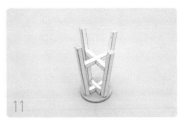

11 將剩下的兩個椅腳黏上後，即完成。

28

戶外餐桌

OUTDOOR TABLE

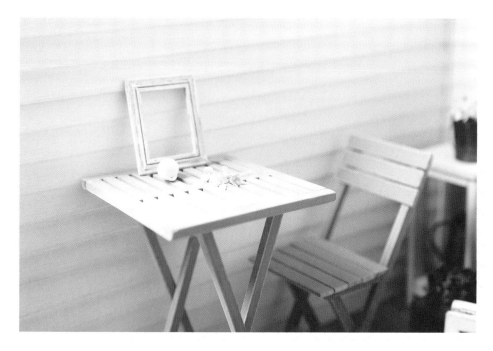

適合放置在咖啡廳、陽台、花園等地方的戶外餐桌。

完成作品尺寸	難易度	版型
78mmX78mmX114mm	★★★★☆	參考 211 頁

▌準備物品
基本材料、基本工具

▌學習重點
椅腳拋光成斜線後的交叉黏貼方法、間隔一定間距的木頭黏貼方法

在裁切木頭之前！
有組合結構的家具在組裝後的上色或拋光會略顯麻煩，
因此最好先行上色及拋光後再裁切木頭，先上一層水性著色劑後
再用砂紙（320 號）拋光。

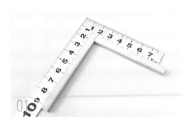

用直角尺將兩面相黏。

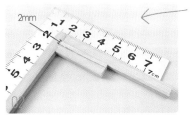

放入厚度 2mm 的木頭做區隔後
再黏貼。

how to
放入想要隔開的木頭厚度做為
間距區隔，可加快作業速度，
不需要用尺標記，就可精準地
黏貼。

以相同的方式依序將木頭黏上。

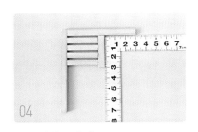

中間貼上一條木頭。

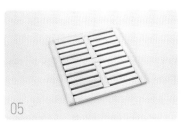

用相同的方式將桌面製作完成。

把桌腳一起固定後，在砂紙上進
行斜線拋光。

請將桌腳上、下都進行拋光。

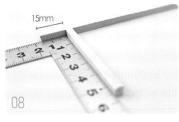

利用直角尺在距離底部 15mm 處
黏上木頭。

貼上上方後完成桌腳。

10

how to

因兩個桌腳要交叉，所以其中
一組桌腳的寬度較窄。

以相同的方式再做一個。

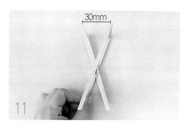

30mm

11

將桌腳交叉後黏貼。

12

從上往下俯視的樣子。

13

將桌面放置後，把桌腳黏上。

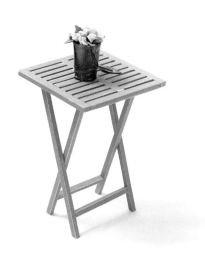

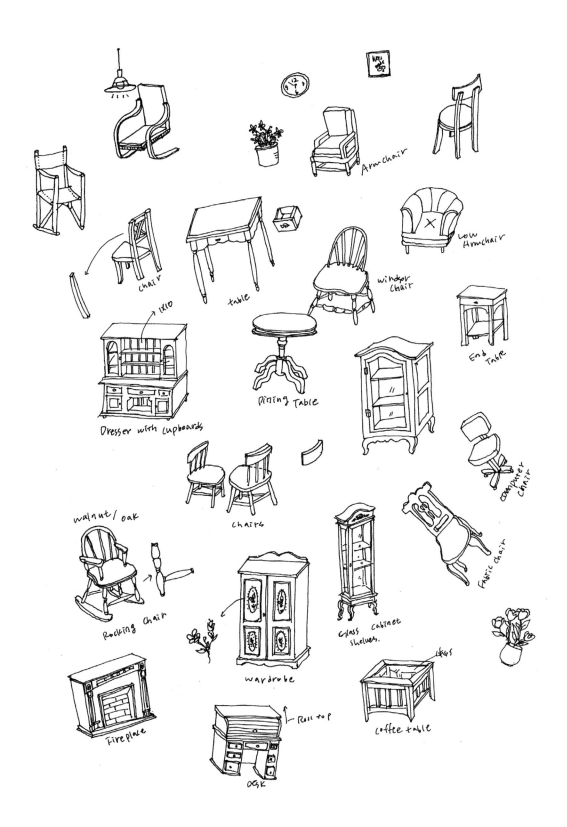

Armchair

Low Armchair

chair

table

IXIO

windsor chair

End Table

Dresser with cupboards

Dining Table

Computer Chair

walnut/oak

chairs

Fabric Chair

Rocking Chair

Glass cabinet shelves.

wardrobe

Roll top

coffee table

Fireplace

OGK

29

戶外椅

OUTDOOR CHAIR

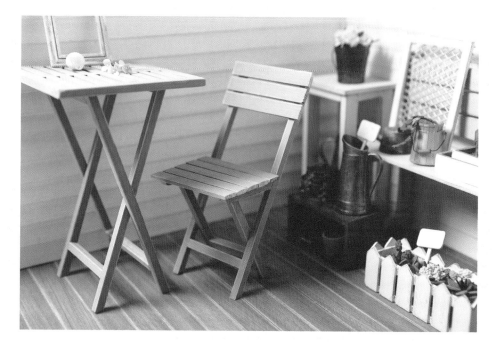

製作與上一個戶外餐桌為一組的戶外椅。

完成作品尺寸
55mmX78mmX120mm

難易度
★★★★☆

版型
參考 212 頁

準備物品
基本材料、基本工具

學習重點
椅腳拋光成斜線後的交叉黏貼方法

01

如前面戶外餐桌時提過，請先著色後再進行整體拋光及桌腳的傾斜拋光。

02

長的部分只傾斜拋光一邊；短的部分則上下都傾斜拋光，請仔細確認照片中的角度。

03

用直角尺將頂端木頭相黏。

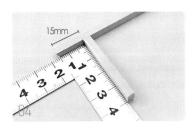

04

距離些許間隔後貼上底部木頭。

05

完成的樣子。以相同的方法再製作一個較小的尺寸。

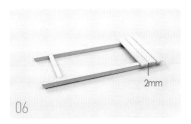

06

貼上椅背。

07

如照片上完成兩個框架的樣子。

how to

因要交叉黏貼，因此有一組的寬度較窄。

08

兩者交叉放置後相黏。

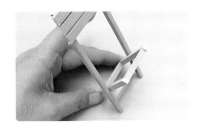

09

從上往下俯視的樣子。

10

一端拋光成圓弧狀、一端則拋光成斜線。

11

黏於 09 上。

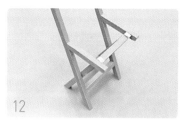

12 從上往下看的樣子。

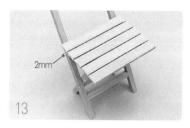

2mm

13 間隔一定距離後貼上木頭。

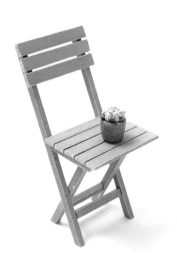

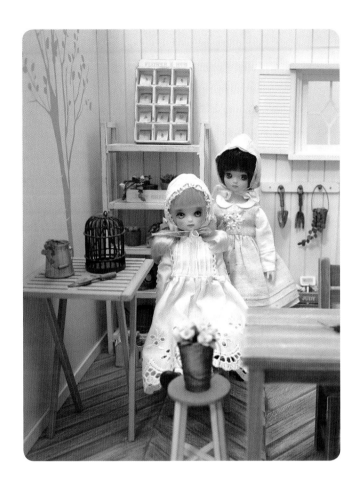

DOLL : CACAROTE Doll by mellow
OUTFIT : Soodolls(前), Crystal(後)
MAKEUP : Yeonubi(前), Mellow(後)

30

餐桌

DINING TABLE

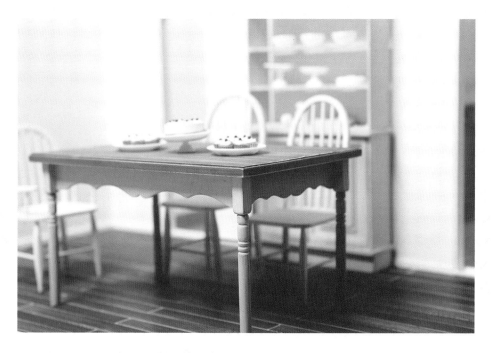

請製作擁有優雅曲線及氣質桌腳的四人餐桌！

完成作品尺寸
202mmX124mmX109mm

難易度
★★★★★

版型
參考 213 頁

▷準備物品◁
基本材料、基本工具、紙、紙剪刀、鑽石銼刀

▷學習重點◁
製作複雜的曲線裝飾、桌腳雕刻的基本方法

01

將桌面的木板黏貼好後，用鑽石銼刀將連接處拋光，凸顯出立體感。

02

側面黏上木條作為裝飾。

03

剪下與木頭大小相同的紙張。

04

紙張對半折後畫出半邊的裝飾花紋。

05

將對折後的紙張裁剪花紋。

06

出現對稱的花紋。

07

將紙上的圖案謄在木頭上。

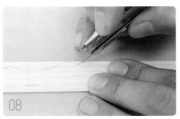

08

用美工刀先裁切末端部分。

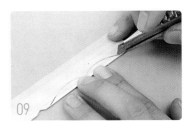

09

再用相同的方式裁切曲線。

10

按照線條小心地裁切。

how to

因照著紋路切割，可很容易地進行作業。

how to

先從末端進行切割，木頭才會照著紋路好裁切，並能預防紋路從中斷裂。

按照所畫的曲線切割。

切割完成後的樣子。

以相同方式將其他部分也完成。

用砂紙捲曲後拋光曲線。

較小的縫隙時可用銼刀來進行精細的調整。

也可用砂紙棒來整理。

完成拋光後的樣子。

將四段木頭的一側皆拋光成些許圓滑。

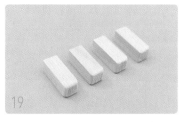

圓滑拋光後的樣子，只需要底部進行拋光。

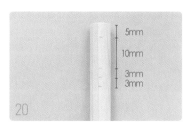

在木頭上標示距離。

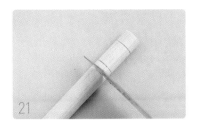

21 旋轉木頭後用刀切割。

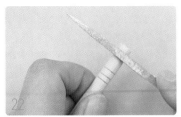

22 用三角銼刀進行斜面拋光。

23 拋光後的樣子。

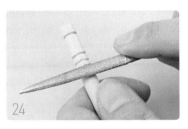

24 再用半圓銼刀修飾曲線。

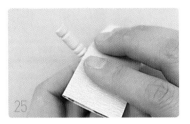

25 最後用砂紙整體拋光。

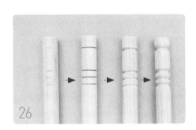

26 桌腳的拋光順序。

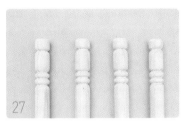

27 重複動作後，製作出四根相同的桌腳。

28 用直角尺將桌腳部分相互黏貼。

29 桌腳的黏貼方式請參照圖片。

30 完成四角後的樣子。

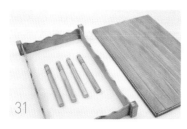

31 塗上一層中間色調的橡樹色水性著色劑。

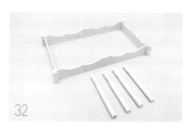

32 塗上兩層調好色的油漆後等待乾燥，再用砂紙拋光。

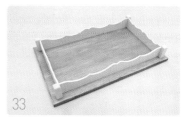

33 放置桌面後將框架仔細地貼上。

34 進行拋光後，呈現出復古的味道。

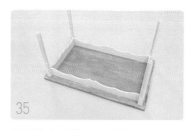

35 最後黏上桌腳，完成作品。

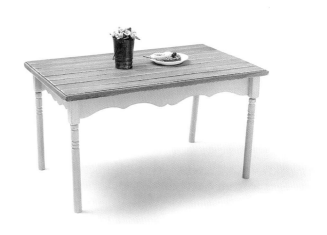

EUROPEAN STREET SERIES 1: TRAVEL BOOKCAFE
La Rose Noire

31

愛爾蘭餐桌

ISLAND TABLE

請製作充滿鄉村風的愛爾蘭餐桌，學習不需要合頁就能開啟門的製作方法。

完成作品尺寸
140mmX60mmX107mm

難易度
★★★★★

版型
參考 215 頁

準備物品
基本材料、基本工具、大頭針、別針、鉗子、工藝用迷你鐵鎚、椴木特殊花紋木

學習重點
製作不需合頁即可開的門、運用椴木特殊花紋木的方法

01
請黏貼製作餐桌側面。

02
以相同方式再製作一個。

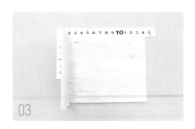

03
將側面用直角尺輔助後黏貼於背面。

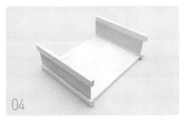

04
另一邊也黏上。

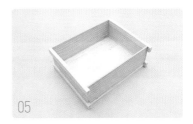

05
黏貼上、下木板後，完成木箱。

06
中間黏上間隔板。

07
依序黏上不同高低的隔板。

08
製作兩個四方外框。

09
在框內貼上符合的椴木，黏貼時請注意上、下方向。

10
門相互接觸的地方用砂紙拋光成些許圓弧狀。

11

12

將兩片木板重疊相黏。

將整體物品漆上一層亮橡樹色水性著色劑，除了頂端木板外，將其餘部分塗上兩層白色水性漆，再用砂紙拋光。

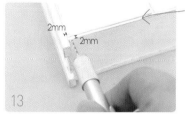

2mm
2mm

13

how to
用大頭針代替合頁做為開門的零件，洞孔須為大頭針可進入的尺寸。

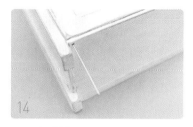

14

在門緊閉的狀態下，用精密手鑽於上、下部分共四處鑽洞，洞孔需穿過門和底部。

插入大頭針。

15

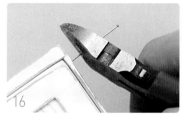

16

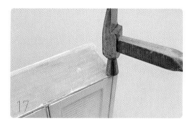

17

如圖四處插入大頭針，插入後請確認門是否可開啟，若無法順利開啟則需再調整穿洞的位置。

可順利開啟後，用鉗子保留 3～4mm 的長度並切斷。

用鐵鎚將剩餘的部分釘入木頭。

18

19

將頂端木板放置後，與整體櫃子相黏。

把大頭針插在多餘的輕木上，用壓克力顏料著色。

用精密手鑽鑽出手把位置。　放入沾有膠水的大頭針後，用鉗子將多餘的部分剪除。

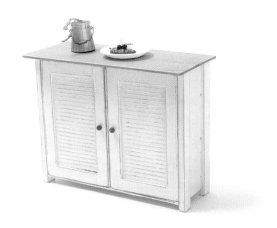

32

衣櫥

WARDROBE

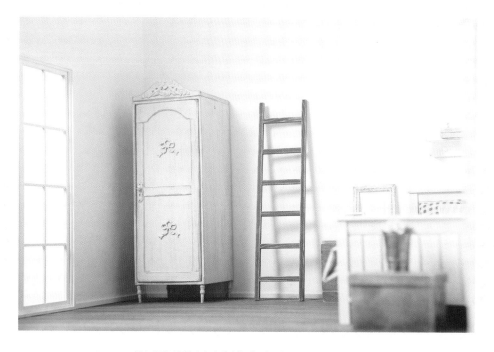

善用雕花飾品來製作復古感十足的衣櫥。

完成作品尺寸
87mmX80mmX240mm

難易度
★★★★★

版型
參考 217 頁

準備物品

基本材料、基本工具、電動電鑽、紙、木棒、精密手鑽、鉗子、
工藝用迷你鐵鎚、大頭針、雕花飾品、鑽石銼刀、圓形尺、紙剪刀

學習重點

運用雕花飾品、練習門的製作方法

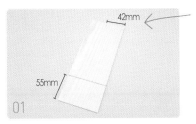

42mm

55mm

01

依照上圖標示出洞孔和下層的位置。

洞孔是為了安裝掛衣橫樑，考慮到後板的厚度，並非在木板中間打洞而是需往前些穿洞。

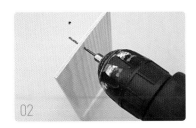

02

用電鑽鑽洞。

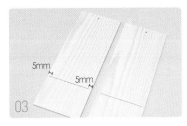

5mm

5mm

03

下層的木板須黏於線內，因考慮門的厚度及板子的厚度而預留空間。

04

黏貼上、下木板。

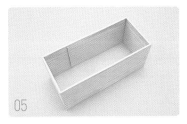

05

完成木箱。

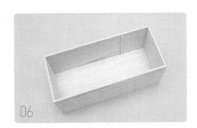

06

貼上背部底板。

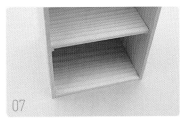

07

黏貼中間隔板。

10mm

15mm

08

拿出圓形尺畫圓後，用美工刀裁切。

09

用砂紙拋光整理。

10

貼於門上裝飾。

門把那端需進行拋圓處理。

153

12

與木板相同大小的紙上畫出想要的裝飾後,用剪刀剪下。

13

將紙上的圖案謄在木板上,用美工刀從外到內仔細裁切。

14

裁切後的樣子。

15

用砂紙彎曲後整理曲線線條。

16

細小的地方用銼刀仔細拋光。

17

20mm

裁切木棒。

18

塗上一層中間色調的橡樹色水性著色劑,再漆上兩層乳白色水性油漆,乾燥後進行拋光。

how to

門這類較薄的木頭上色後極可能會彎曲,但大部分會在乾燥後就恢復原狀,若還是沒有平整時可用重物加壓,幫助恢復形狀。

19

放上門後用精密手鑽鑽出洞孔。

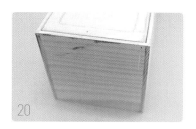

20

插入大頭針。

21

確認門可開啟後,用鉗子將多餘的部分剪掉,再用槌子搥平整。

22

做頂部的飾品。

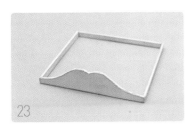

23

製作好頂部的整體外框。

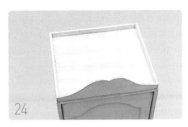

24

貼於衣櫃上方的樣子。

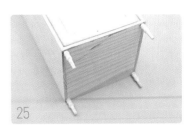

25

貼上櫃腳。

26

用圓形銼刀整理洞孔。

27

用水性油漆將雕花飾品和金屬手把等飾品上色。

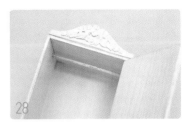

28

從外部放入掛衣橫樑,將裝飾貼上。

29

貼上剩餘的手把和外部裝飾後完成。

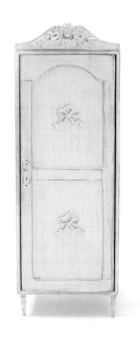

33

碗盤櫃

CUPBOARD

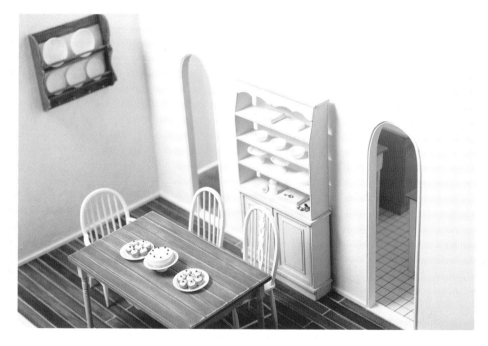

製作一個可擺放碗盤和收納的碗盤櫃也不錯。

完成作品尺寸	難易度	版型
130mmX35mmX252mm	★★★★★	參考 220 頁

準備物品
基本材料、基本工具、紙、鑽石銼刀、精密手鑽、鉗子、大頭針、工藝用迷你鐵鎚、紙剪刀、磨砂棒

學習重點
運用直角尺分割空間的製作方法

01 依照圖示畫出斜線。

02 使用美工刀依照紋路可快速地切割。

03 用直角尺組裝出四方外框。

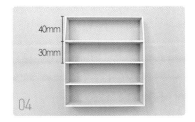

04 依照間隔黏貼隔板。

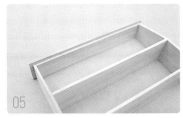

05 背面不須留白，左右對稱後將頂部木板貼上。

06 再用直角尺製作一個方框。

07 底部貼上剛好的木板。

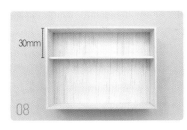

08 依照間距黏上隔板。

09 由於正面會裝門，隔板需往內黏貼以保留空間。

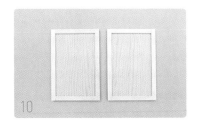

10 幫門的邊框進行裝飾。

11 用直角尺製作四方框。

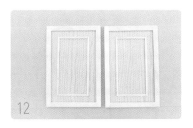

12 對稱地貼於門中間做裝飾。

13

門相互接觸的地方用砂紙拋光成
些許圓弧狀。

14

圓弧處理的部分如上圖一樣。

15

在與木板相同大小的紙上畫出想
要的裝飾圖案。

16

對半折後剪下即可有對稱的圖
案。

17

將圖案謄在木板上後用美工刀裁
切後拋光。（詳細過程請參考序
號 30 的餐桌）

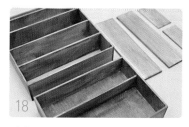

18

塗上一層中間色調的橡樹色水性
著色劑。

19

塗上兩層乳白色水性油漆後，用
砂紙拋光。

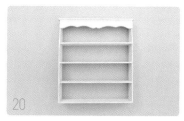

20

將裝飾貼於架子上方。

21

用精密手鑽幫門和底部穿洞。

22

一共有四處需要穿洞，並放入大
頭針。

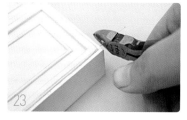

23

確認門可順利開啟後，用鉗子在
距離 3～4mm 處切斷。

24

用鐵鎚將多餘的部分釘入木頭。

25 黏貼上、下端的裝飾木板。

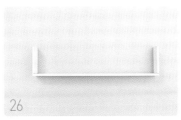

26 製作「ㄇ」字型的基座。

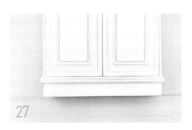

27 黏貼於下方。

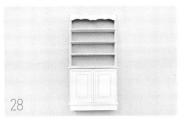

28 可將架子黏於櫃子上方，或是上下分離使用。

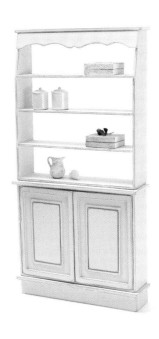

34

流理臺

SINK UNIT

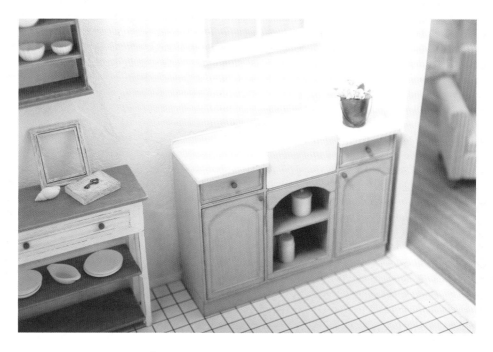

運用磁磚紙做出流理臺，也學習水槽的製作方法。

完成作品尺寸	難易度	版型
170mmX53mmX130mm	★★★★★	參考 223 頁

【準備物品】

基本材料、基本工具、圓形尺、磁磚紙、傳統電鑽、雞眼、
精密手鑽、鉗子、大頭針、珠子大頭針、工藝用迷你鐵鎚

【學習重點】

運用磁磚紙、製作水槽

01 用直角尺黏貼兩片木板。

02 黏上背面和側面。

03 黏貼底部。

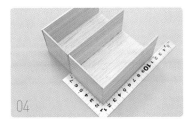

04 再次黏貼背面和側面。

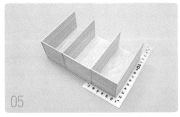

05 重複作業共製作三個隔間。

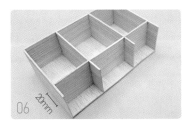

06 黏貼隔板。

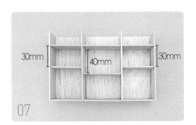

07 黏貼中間的隔板。

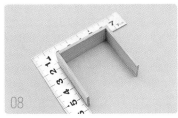

08 用直角尺製作「ㄇ」型外框。

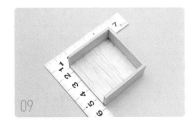

09 黏上底部。

10 於上、下黏貼木條做裝飾。

11 左、右兩邊也加上裝飾木條。

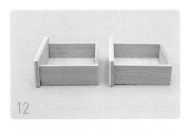

12 底部不留白後貼於抽屜正面，須注意左右寬度。

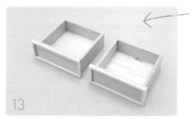

how to
抽屜後側高度須做得較低，
才好方便拿、放。

13 從上往下看的抽屜。

5mm
5mm

14 用圓形尺畫出圓弧。

15 用美工刀裁切後拋光。

16 貼於門板上。

17 完成外框裝飾。

門相互接觸的地方用砂紙拋光成
些許圓弧狀。

19 請確認是否皆磨成圓弧狀。

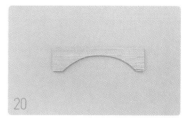

20 再製作一個拱形飾品。

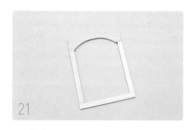

21 加上邊框後完成裝飾。

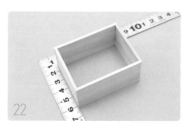

22 用直角尺製作四方形箱子。

貼上底部後將四角磨成圓弧狀。

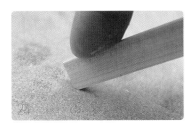
將上方進行圓弧拋光作業。

製作下方「∏」型基座。

將磁磚紙裁切好大小。

將水槽左右的兩邊貼上磚紙。

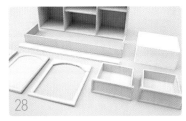
將整體物品漆上一層中間色調的橡樹色水性著色劑，再塗上調色的水性油漆，只有水槽漆上二到三層的白色水性油漆。

用電鑽在水槽中間鑽洞。

用雞眼修飾。

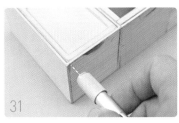
放入門後用精密手鑽挖出洞孔。

插入大頭針後確認門是否可順利開啟。

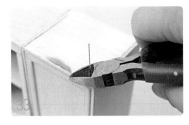
用鉗子在距離 3～4mm 處切斷，多餘的部分用鐵鎚釘入木頭。

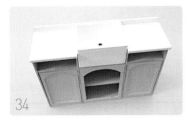
組裝水槽後的樣子。

貼上基座。

 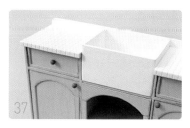

把大頭針插在多餘的輕木上後塗
上壓克力顏料。

用精密手鑽在抽屜和櫃子上鑽洞
後，裝上手把。

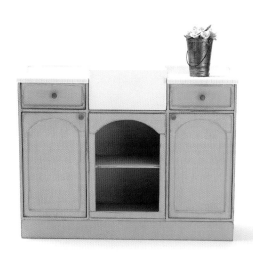

SKETCH FOR MINIATURE
MIDIUM OAK
SERIES
- ACCESSARY -

silver 植物 鐵罐 鑰匙

瓶罐

花圈

鐵盒 書 胸花 肥皂 繪畫本

薔絲 胸花

薔絲緞帶 髮夾

梳子 鏡子 髮圈 日記本

削鉛筆機

照相機

軀幹雕像

鐵製購物籃

布料

35

儲藏櫃

CABINET

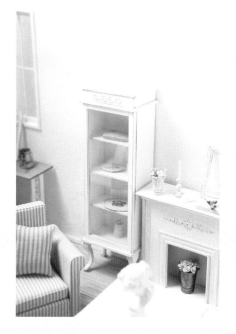

學習如何製作出用閃亮珠子手把裝飾的玻璃儲藏櫃。

完成作品尺寸	難易度	版型
75mmX50mmX230mm	★★★★★	參考 227 頁

準備物品

基本材料、基本工具、軟性壓克力、精密手鑽、鉗子、珠子、大頭針、雕花裝飾、木棒、工藝用迷你鐵鎚

學習重點

將壓克力當成玻璃的製作方法、運用珠子

01 用直角尺製作四方外框。

02 於底部貼上木板。

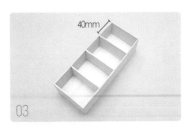

03 依據間隔黏上隔板。

04 用強力膠水黏貼雕花飾品。

05 裁切木棒的上端部分。

how to

木棒上端的部分原本應插入挖空後的木頭內，因挖空對初學者來說有些困難，因此可直接裁切後使用。

06 門接觸的地方用砂紙拋光成些許圓弧狀。

07 只進行一個圓弧拋光。

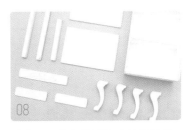

08 塗上一層淺色橡樹色水性著色漆後，再塗上兩層白色油漆後，進行拋光。

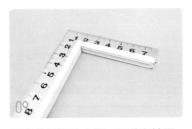

09 用直角尺連接木頭，這時有挖洞的凹槽部分須往內放置，是用來放置壓克力的地方。

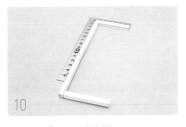

10 製作出「ㄇ」型外框。

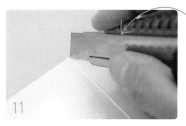

how to

軟性壓克力（PET）比一般壓克力來的柔軟，可用美工刀輕易地裁切。

11 用美工刀裁切壓克力。

壓克力兩邊貼有透明薄膜，安裝置入凹槽時請先記得撕除。

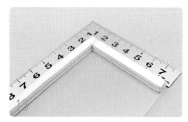

將壓克力放入「П」字型的凹槽。

14 完成櫥櫃門。

15 仔細留白後黏貼上、下裝飾的木板。

16 側邊的樣子，前面較凸出的部分是為了門的厚度作預留。

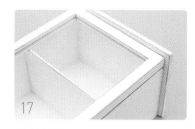

17 將門放上。

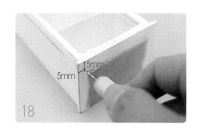

18 用精密手鑽鑽出洞孔。

19 插入大頭針，確認門可開合後，用鉗子在距離 3～4mm 處切斷，多餘的部分用鐵鎚釘入木頭。

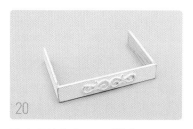

20 貼上頂端的「П」型裝飾。

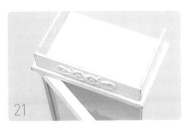

21

請先組裝門後再黏上頂端裝飾。

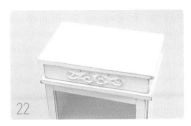

22

黏貼上方木板。

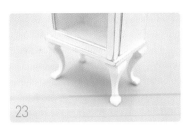

23

將櫃腳黏上。

24

用精密手鑽鑽出手把的位置。

25

用大頭針穿上珠子後沾膠水穿過
洞孔，多餘的部分用鉗子剪除。

26

儲藏櫃完成。

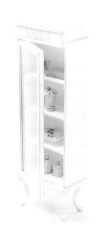

介紹 Luluko 的
貓貓狗狗

蝙蝠俠貓叫叮叮、好奇心重
的是橘子、喜歡在高處的灰
灰、小小狗瞌睡蟲、爺爺狗
汪奇。

共有三隻貓、兩隻狗，
跟五隻寵物們生活在一起。

叮叮是個愛搗蛋小男生，
好奇心很重，喜歡到處亂跑。

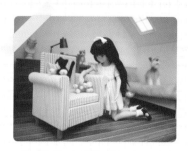

瞌睡蟲因為是小小狗，
一天到晚都在睡覺。

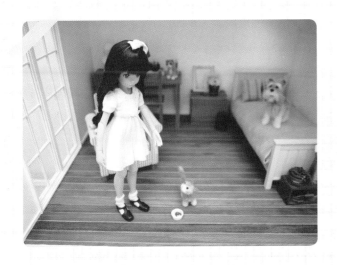

我不是肚子餓…
你用滑溜溜眼睛看著我，
到底想要說什麼呢？

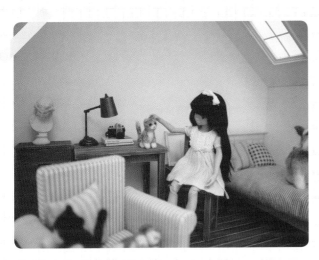

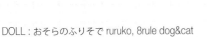

喜歡高處的灰灰，
很喜歡自己獨處，
常安靜地守在原地。

Luluko 最喜歡的雪納瑞汪奇，
他常安靜地守在 Luluko 身邊，
床鋪可是他的寶位呢。

DOLL：おそらのふりそで ruruko, 8rule dog&cat
OUTFIT：pang pang
ruruko©PetWORKs Co.,Ltd. www.petworks.co.jp/doll

8rule
以毛氈製作各種小狗、小貓。
instagram：@8rule/mail：actorhun@naver.com
交流詢問：http://blog.naver.com/actorhun／線上販賣：http://miniworkshop.blog.me

ruruko©PetWORKs Co.,Ltd.
www.petworks.co.jp/doll

©danto doll

©YVELY

©Atomaru

3

娃娃家具
版型

請參考版型，可了解哪一個步驟
需使用哪種木材。

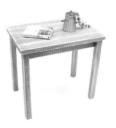

01

裝飾
木架

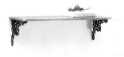

製作方法：參考 54 頁

底部 2mm×2mm×26mm×2個 ▼

1

2

▲架子 2mm×30mm×115mm×1 個

依照底部所使用的長度來裁剪即可。

2 雕花裝飾×2個

02

鄉村風
鐵網相框

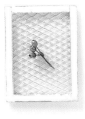

製作方法：參考 56 頁

▸左、右 2mm✕5mm✕65mm✕2 個

1

2

5 鐵網 50mm✕65mm✕1 個

▲上、下 2mm✕5mm✕40mm✕2 個

03

木箱

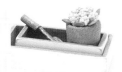

製作方法：參考 58 頁

①
▲L（前、後）2mm×10mm×50mm×2 個

②
▲L（左、右）2mm×10mm×25mm×2 個

③
▲L（底部）
〔輕木〕46mm×25mm×1 個

①
▲S（前、後）
2mm×10mm×40mm×2 個

②
▲S（左、右）
2mm×10mm×15mm×2 個

③
▲S（底部）
〔輕木〕36mm×15mm×1 個

04

木梯

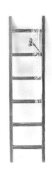

製作方法：參考 60 頁

1
4

▶左、右 5mm×5mm×220mm×2 個

2

▲間隔 5mm×5mm×45mm×6 個

05

客廳
咖啡桌

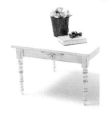

製作方法：參考 62 頁

②

▲ 間隔木板 2mm×12mm×78mm×4 個

①

⑤ 雕花裝飾 ×2 個

③ 木棒 ×4 個（1 組）

▲ 頂端 3mm×50mm×100mm×2 個

06

方凳

製作方法：參考 64 頁

1

▲ 坐墊框架（前、後）
2mm×10mm×50mm×2 個

2

▲ 坐墊框架（左、右）
2mm×10mm×36mm×2 個

3

因布有厚度裁切時須各減少 1mm。

8 些許布料

5 木棒 ×4 個（1 組） 裁至 48mm 長

▲ 坐墊 I
〔輕木〕44mm×34mm×1 個

07

籬笆
花盆架

製作方法：參考 66 頁

3

▲上（左、右）
2mm×5mm×22mm×2 個

3

▲上（前、後）
2mm×5mm×64mm×2 個

1

4

▲籬笆
1mm×10mm×25mm×16 個

▲底部〔輕木〕68mm×22mm×1 個

08

掛衣
衣架

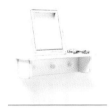

製作方法：參考 68 頁

5

▲架子（上）2mm×20mm×70mm×1 個

1

▲架子（左、右）2mm×15mm×17mm×2 個

3

6 大頭針 ×3 個

▲架子（後）2mm×15mm×60mm×1 個

09

花園長椅

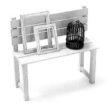

製作方法：參考 70 頁

①
④

②
▲間隔（上）
2mm×8mm×32mm×2 個

③
▲間隔（下）
5mm×5mm×32mm×2 個

▶腳（前）
7mm×7mm×60mm×2 個

▶腳（後）
7mm×7mm×115mm×2 個

⑨
▲椅背 2mm×12mm×130mm×3 個

⑥
▲椅子 2mm×20mm×130mm×2 個

10

床頭櫃

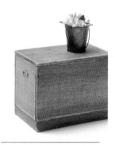

製作方法：參考 72 頁

⑮ 金屬飾品 ×2 個

②

▲箱子（左、右）
3mm×50mm×44mm×2 個

⑤

▲蓋子（內部）2mm×2mm×71mm×2 個

⑥

▲蓋子（內部）2mm×2mm×37mm×2 個

⑦

▲腳（前、後）2mm×10mm×80mm×2 個

⑫

▲腳（左、右）2mm×10mm×46mm×2 個

①

④

▲蓋子、箱子（前、後）3mm×50mm×80mm×3 個

③

▲底部〔輕木〕74mm×44mm×1 個

11

廚房壁櫃

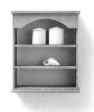

製作方法：參考 76 頁

▶左、右 2mm×20mm×78mm×2 個

▶上、下、中間
2mm×20mm×65mm×4 個

▶拱型裝飾
1mm×15mm×69mm×1 個

▶上、下
2mm×30mm×73mm×2 個
裁剪成 2mm×23mm×73mm×2 個備用

裁切兩個 2mm×30mm×73mm、寬 30mm 中剪去 7mm，
用 23mm 來製作。

12

縫紉桌

製作方法：參考 78 頁

5 雕花裝飾 ×4 個

7

▲頂端下（前、後）5mm×5mm×90mm×2 個

▶桌腳 2mm×8mm×80mm×4 個　**5**

1

▶桌腳底部
2mm×20mm×40mm×2 個

7

▶頂端下（左、右）5mm×5mm×15mm×2 個

8

▲頂端 3mm×50mm×110mm×1 個

13

①

五層架

製作方法：參考 80 頁

①

▲架腳（上、下）5mm×5mm×30mm×4 個

③

▲架子墊 2mm×2mm×40mm×10 個

⑤ **⑥**

▲架子（前、後、中）5mm×5mm×75mm×25 個

⑤

◀架子（左、右）5mm×5mm×40mm×10 個

▶架腳
5mm×5mm×220mm×4 個

14

①

書桌

製作方法：參考 82 頁

①

▲ 頂端〔輕木〕120mm×75mm×1 個

①

▲ 頂端裝飾 1mm×15mm×120mm×5 個

③

③

▲ 桌腳間（前、後）2mm×12mm×98mm×2 個

⑤

▲ 桌腳間（左、右）2mm×12mm×55mm×2 個

◀ 桌腳 8mm×8mm×100mm×4 個

15

①　　　　　　　　　　**③**

書櫃

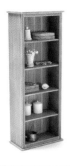

製作方法：參考 86 頁

▲上、下 2mm×40mm×75mm×2 個

切下四個 2mm×40mm×75mm，寬 40mm 中剪去 6mm，用 34mm 來製作。

⑤

▲隔板 2mm×40mm×75mm×4 個
　裁剪成 2mm×34mm×75mm×4 個備用

切下兩個 3mm×50mm×85mm，寬 50mm 中剪去5mm，用 45mm來製作。

⑦

▲上、下 3mm×50mm×85mm×2 個
　裁剪成 3mm×45mm×85mm×2 個備用

⑧

▲前（上、下）2mm×5mm×69mm×2 個
後 1mm×15mm×208mm×5 個▲

①　　　　　**②**　　　　　**❽**

▲後〔輕木〕75mm✕208mm

▶前（左、右）2mm✕5mm✕212mm✕2個

▲左、右 2mm✕40mm✕212mm✕2個

189

16

單人床

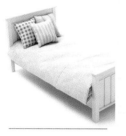

製作方法：參考 88 頁

③

④

▲▲ 裝飾線條用木板 100mm×2 個
▲ 底墊 3mm×10mm×100mm×2 個

❶

❺ ❺

❶

▲ 裝飾下 1mm
×12mm×
48mm×7 個

◀ 裝飾上 1mm×
12mm×78mm
×7 個

▲▲ 上〔輕木〕100mm×90mm×1 個
▲ 下〔輕木〕100mm×60mm×1 個

2

▲上、下 2mm×10mm×120mm×2 個

11

1　**1**

▲床腳（下）
8mm×8mm
×80mm×2 個

▲床腳（上）
8mm×8mm×
110mm×2 個

會用布包覆，故需考慮到布料
的厚度，要比底部少 1mm。
（底 100mm×237mm）

▲床墊〔輕木〕99mm×236mm×1 個

6

7

▲底部〔輕木〕100mm×237mm×2 個

▲側邊
2mm×20mm×
235mm×2 個

17

單人沙發

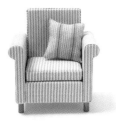

製作方法：參考 92 頁

⓬

▲ 後〔輕木〕70mm×102mm×1 個

❷

▲ 把手〔輕木〕80mm×70mm×2 個

2

▲把手
　圓柱體直徑Φ15mm×80mm×2 個

32

▲椅腳
　Φ8mm×15mm×4 個

布 1/2 碼

1

▲底部〔輕木〕70mm×65mm×2 個

7

▲枕頭〔輕木〕67mm×62mm×1 個
　內襯（脫紙棉、布藝用棉花、衛生紙擇一）

18

7

▲前（入口　內／上）|
2mm×5mm×52mm×1 個

3

▶兩邊 2mm×30mm
　×114mm×2 個 **1**

壁暖爐

10　　**11**

▲前（左、右）
　2mm×30mm×60mm×2 個

5

7

製作方法：參考 98 頁

◀◀裝飾線條用木
　板（外／左、
　右）70mm×
　2 個

▶左、右前裝飾
1mm×10mm×103mm×2 個
▶▶左、右前裝飾
1mm×2mm×104mm×4 個

5

◀前（入口 內／
　左、右）
　2mm×5mm
　×60mm×2 個

切下一個 76mm，做相
框式斜邊切割。

切下兩個 70mm，
做相框式斜邊切割。

▲裝飾線條用木板（入口 外／上）
　〔椴木〕76mm×1 個

1

▲上、下 2mm×30mm×116mm×2 個

195

3

▲ 前（上）2mm×50mm×116mm×1 個

8

▲ 裝飾線條用木板〔椴木〕120mm×1 個

14

16

裁切一個 2mm×50mm×126mm、
寬 50mm 中剪去 6mm，用 44mm 來製作

▲ 最上方 2mm×50mm×126mm×1 個
　 裁剪成 2mm×44mm×126mm×1 個備用

13

▲ 底② 2mm×40mm×120mm×1 個

12

▲底① 2mm×5mm×120mm×1 個

2

▲後〔輕木〕116mm×110mm×1 個

14
15

▲最底 2mm×50mm×126mm×1 個

19

直立招牌

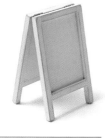

製作方法：參考 102 頁

❽ 迷你合頁 ×2 個

❶

▲ 中間 5mm×5mm×40mm×4 個

❸ ❷

▲ 中間
2mm×40mm×55mm×2 個

▶ 腳架 5mm×5mm×80mm×4 個

20

化妝台與
鏡子

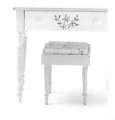

製作方法：參考 104 頁

▲ 抽屜框（後）2mm×20mm×84mm×1 個

裁切一個 2mm×50mm×84mm、
寬 50mm 中剪去 7mm，用 43mm 來製作

▲ 抽屜框（底）2mm×50mm×84mm×1 個
裁剪成 2mm×43mm×84mm 備用

⑩

▲ 抽屜前 2mm×20mm×87mm×1 個

　 ◀ 桌腳（前）
　　　　　　　　　8mm×8mm×23mm×4 個

⑬ 木棒 ×4 個（1 組）

◀ 抽屜框（左、右）
　2mm×20mm×45mm×2 個

199

16

▲頂端 3mm×50mm×110mm×1 個

8

▲抽屜側（左、右）
　2mm×15mm×42mm×2 個

8

▲抽屜後 2mm×15mm×76mm×1 個

9

▲抽屜底〔輕木〕76mm×40mm×1 個

26 大頭針 ×2 個

28 橢圓形胸針金屬飾品 55mm×70mm×1 個

32 雕花飾品 ×1 個

30

▲鏡面紙 44mm×58mm

21

抽屜衣櫃

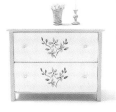

製作方法：參考 108 頁

24 大頭針 ×2 個

3
4

6

11

8

裁切一個 2mm×50mm×110mm、寬 50mm 中剪去
8mm，用 42mm 來製作。

▲ 抽屜側（左、右）
2mm×30mm×
43mm×4 個

▲▲▲ 上、下 2mm×50mm×110mm×2 個
▲▲ 後〔輕木〕110mm×80mm×1 個
▲ 架子 2mm×50mm×110mm×1 個
裁剪成 2mm×42mm×110mm 備用

9
10

1

▲ 頂端 3mm×30mm×126mm×2 個

14

▲ 抽屜前 2mm×40mm×110mm×2 個 ▶ 櫃腳 5mm×10mm× 94mm×4 個

12

1

▲ 抽屜底〔輕木〕100mm×41mm×2 個

11

▲ 抽屜後 2mm×30mm×100mm×2 個
 ▶ 側邊（左、右）2mm×30mm×84mm×2 個

22

收納桌

製作方法：參考 112 頁

1

11 ◀抽屜裝飾（左、右）
　　1mm×10mm×16mm×2 個

8

▲抽屜框（側）
　2mm×40mm×22mm×2 個　▲架子墊 2mm×2mm×40mm×4 個

1

▲抽屜框（上、下）2mm×40mm×100mm×4 個

3

▲抽屜框（後）〔輕木〕96mm×22mm×1 個

23

▲頂端 3mm×50mm×115mm×1 個

裁切一個 2mm×30mm×110mm、寬 30mm 中剪去
4mm，用 26mm 來製作。

10

▲抽屜前 2mm×30mm×110mm×1 個
　裁剪成 2mm×26mm×110mm 備用

13

▲抽屜後 2mm×20mm×90mm×1 個

14

1

▲抽屜底〔輕木〕90mm×34mm×1 個

10

▲抽屜裝飾（上、下）1mm×5mm×110mm×2 個

12

▲抽屜裝飾（中間）1mm×2mm×90mm×2 個

13

18 大頭針 ×2 個

▶櫃腳
　5mm×10mm×115mm
　×4 個

◀抽屜側（左、右）
　2mm×20mm×36mm×2 個

23

抽屜櫃

製作方法：參考 116 頁

2

4

▲抽屜（側）　　▲後〔輕木〕60mm×98mm×1 個
2mm×15mm×33mm×10 個

4

▲抽屜（後）
2mm×15mm×53mm×5 個

裁切一個 3mm×50mm×68mm、寬 50mm
中剪去 6mm，用 44mm 來製作。

5

12

▲抽屜（底）〔輕木〕
53mm×31mm×5 個

▲最上層 3mm×50mm×68mm×1 個
裁剪成 3mm×44mm×68mm 備用

3

▲架子 2mm×40mm×60mm×4 個
裁剪成 2mm×35mm×60mm 備用

1

▲上、下 2mm×40mm×60mm×2 個

7

▲抽屜（前）2mm×20mm×64mm×5 個

11

▲下（前）3mm×10mm×68mm×1 個

10

▲下（側）2mm×10mm×40mm×2 個

1

▲左、右 2mm×40mm×102mm×2 個

24

杯盤架

製作方法：參考 120 頁

 7

▲上、下 2mm×15mm×100mm×2 個

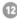 **8**

▲中間架子 2mm×10mm×100mm×2 個

12

▲木棒Φ3mm×100mm×2 個

 1

13 ◀杯掛勾（叉子）
Φ2mm×10mm×4 個

◀左、右 2mm×20mm×100mm×2 個

25

書桌椅子

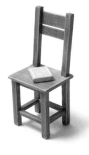

製作方法：參考 124 頁

⑪
▲椅背（上）
3mm×15mm×38mm
×1 個

⑫
▲椅背（下）
3mm×10mm×
38mm×1 個

⑨
▲椅子 3mm×50mm×60mm×1 個

① ⑩
③

▶椅腳
7mm×7mm×60mm×4 個

▶椅背支撐 7mm×7mm×70mm×2 個

①
▲中間（前、上）
2mm×8mm×38mm×2 個

②
▲中間（前／下）
5mm×5mm×38mm×2 個

⑤
▲中間（側／上）
2mm×8mm×30mm×2 個

⑧
▲中間（側／下）
5mm×5mm×30mm×2 個

26

椅子

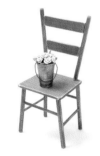

製作方法：參考 128 頁

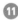

▲椅背（上）2mm×12mm×57mm×1 個

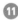

▲椅背（下）2mm×12mm×47mm×1 個

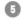

▲椅子 3mm×50mm×60mm×1 個

▲中間（左、右）
Φ3mm×37mm×2 個

▲中間（前）
Φ3mm×47mm×1 個

▲中間（後）
Φ3mm×43mm×1 個

◀椅腳 Φ5mm×60mm×4 個

◀椅背支撐 Φ5mm×75mm×2 個

27

圓形長凳

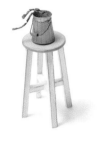

製作方法：參考 132 頁

①

▲頂端 3mm×40mm×37mm×1 個
裁剪成 3mm×37mm×37mm 備用

⑦

▲中間 5mm×5mm×21mm×1 個

⑦

▲中間 5mm×5mm×8mm×2 個

⑦

▲中間 5mm×5mm×32mm×1 個

⑦

▲中間 5mm×5mm×15mm×2 個

⑤

◀椅腳
5mm×5mm×70mm×4 個

28

戶外餐桌

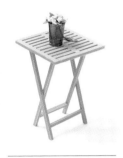

製作方法：參考 134 頁

1 **1**

▲頂端（上、下、中）4mm×6mm×66mm×3 個

2

▲頂端中間
5mm×4mm×30mm×16 個

6

4

◄頂端中間
4mm×6mm×30mm×2 個

▲頂端（左、右）4mm×6mm×78mm×2 個

8

▲L 型桌腳中間 5mm×4mm×55mm×2 個

8

▲S 型桌腳中間 5mm×4mm×44mm×2 個

▶桌腳 5mm×4mm×120mm×4 個

29

1

戶外椅

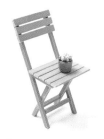

製作方法：參考 138 頁

3

▲ L 型桌腳中間 5mm×4mm×40mm×2 個

3

▲ S 型桌腳中間 5mm×4mm×32mm×2 個

6 **13**

▲ 椅子、椅背 2mm×8mm×55mm×8 個

10

▲ 椅墊 5mm×4mm×38mm×2 個

1

◀ S 型桌腳 5mm×4mm×70mm×2 個
◀ L 型桌腳 5mm×4mm×126mm×2 個

30

1

餐桌

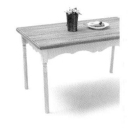

製作方法：參考 142 頁

▲頂端〔輕木〕120mm×200mm×1 個

2

▲邊飾（左、右）1mm×5mm×120mm×2 個

①　**②**　◀◀頂端裝飾 1mm×15mm×200mm×8 個
　　　　　◀邊飾（前、後）1mm×5mm×202mm×2 個

⑱

　　　　　◀桌腳（上）8mm×8mm×22mm×4 個

⑳

　　　　　◀桌腳（下）Φ7mm×80mm×4 個

③

▲中間（左、右）2mm×20mm×95mm×2 個

③

▲中間（前、後）2mm×20mm×173mm×2 個

31

愛爾蘭
餐桌

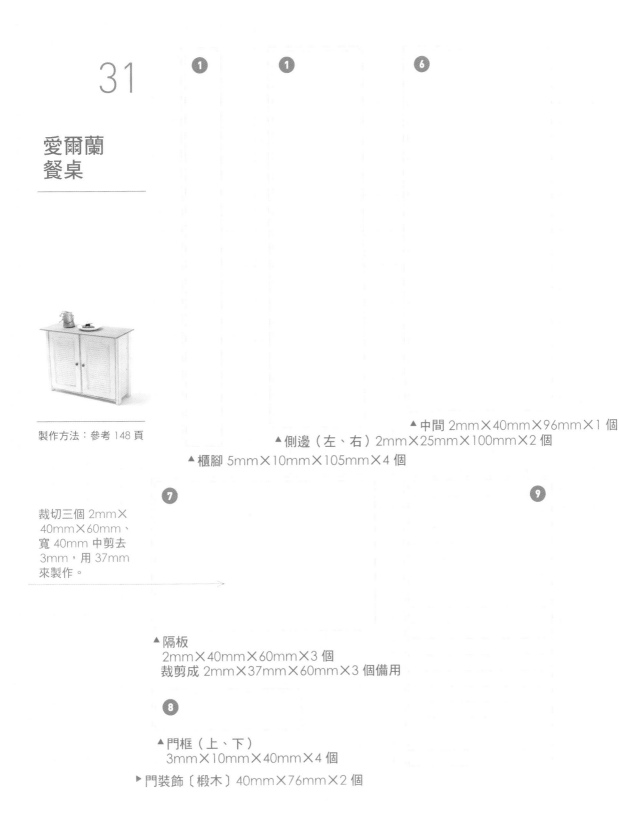

製作方法：參考 148 頁

①　①　⑥

▲中間 2mm×40mm×96mm×1 個
▲側邊（左、右）2mm×25mm×100mm×2 個
▲櫃腳 5mm×10mm×105mm×4 個

⑦

裁切三個 2mm×
40mm×60mm、
寬 40mm 中剪去
3mm，用 37mm
來製作。

⑨

▲隔板
　2mm×40mm×60mm×3 個
　裁剪成 2mm×37mm×60mm×3 個備用

⑧

▲門框（上、下）
　3mm×10mm×40mm×4 個

▶門裝飾〔椴木〕40mm×76mm×2 個

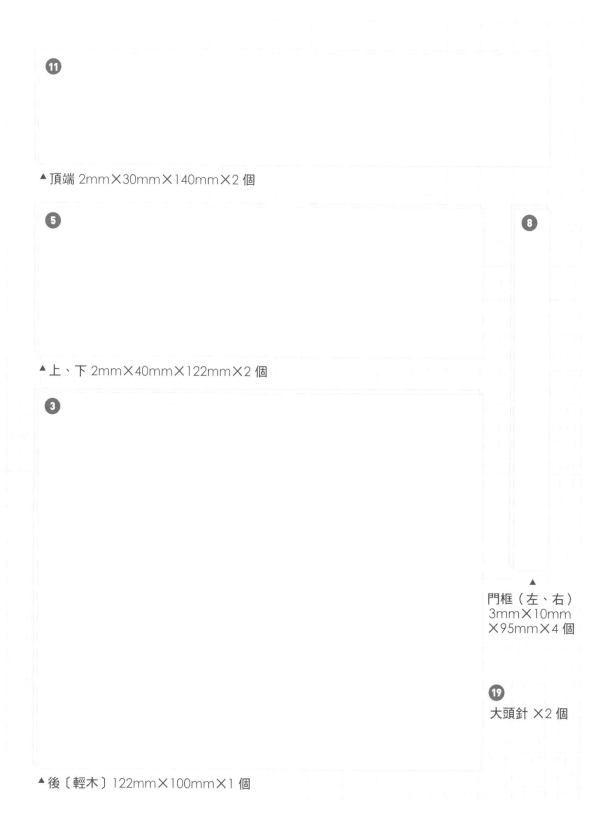

⓫

▲ 頂端 2mm×30mm×140mm×2 個

❺

❽

▲ 上、下 2mm×40mm×122mm×2 個

❸

▲
門框（左、右）
3mm×10mm
×95mm×4 個

⓳
大頭針 ×2 個

▲ 後〔輕木〕122mm×100mm×1 個

32

衣櫥

製作方法：參考 152 頁

28 雕花飾品 ×3 個
　　金屬手把 ×1 個

3
▲ 底墊（左、右）2mm×2mm×69mm×2 個

27
▲ 木棒 Φ3mm×87mm×1 個

25 木棒（櫃腳）〔4 個（1 組）〕20mm×4 個

22
▲ 上面裝飾（左、右）2mm×5mm×78mm×2 個

23
▲ 上面裝飾（後）2mm×5mm×82mm×1 個

10

12

▲ 上面裝飾（前）2mm×20mm×87mm×1 個

8

▲ 門裝飾（上）1mm×20mm×79mm×1 個

10
▲ 門裝飾（中間）1mm×10mm×59mm×1 個

10
▲ 門裝飾（下）1mm×10mm×79mm×1 個
　　▶ 門裝飾（左、右）1mm×10mm×164mm×2 個

①
⑤

④

▲上、下 3mm×80mm×80mm×2 個

⑦

▲隔板 3mm×80mm×69mm×1 個

▲左、右 3mm×80mm×200mm×2 個

218

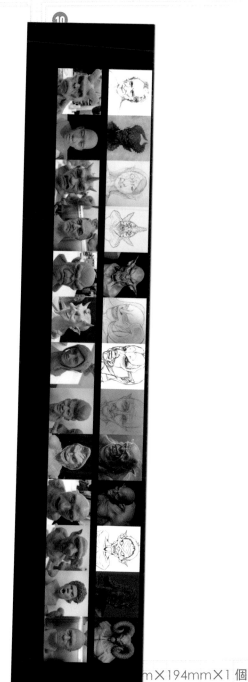

33

碗盤櫃

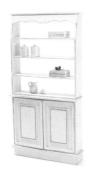

製作方法：參考 156 頁

①

⑥

⑩

▲下（左、右）
2mm×30mm×90mm×2 個

▶門裝飾（左、右）
2mm×5mm×85mm×4 個

⑩

▲門裝飾（上、下）
2mm×5mm×50mm×4 個

▲上（左、右）
2mm×30mm×137mm×2 個

㉕

裁切兩個 3mm×40mm×130mm、
寬 40mm 中剪去 5mm，用 35mm 來
製作。

←

▲上、下 3mm×40mm×130mm×2 個
裁剪成 3mm×35mm×130mm×2 個備用

5

裁切一個 3mm×30mm×130mm、寬 30mm 中剪去 7mm，用 23mm 來製作。

←

▲頂端 3mm×30mm×130mm×1 個
　裁剪成 3mm×23mm×130mm 備用

15

▲裝飾 2mm×15mm×125mm×1 個

3

▲上 2mm×20mm×120mm×1 個

3 **4**

▲隔板、下 2mm×30mm×120mm×4 個

6

▲下（上、下）2mm×30mm×120mm×2 個

8

▲下方架子 2mm×20mm×120mm×1 個

221

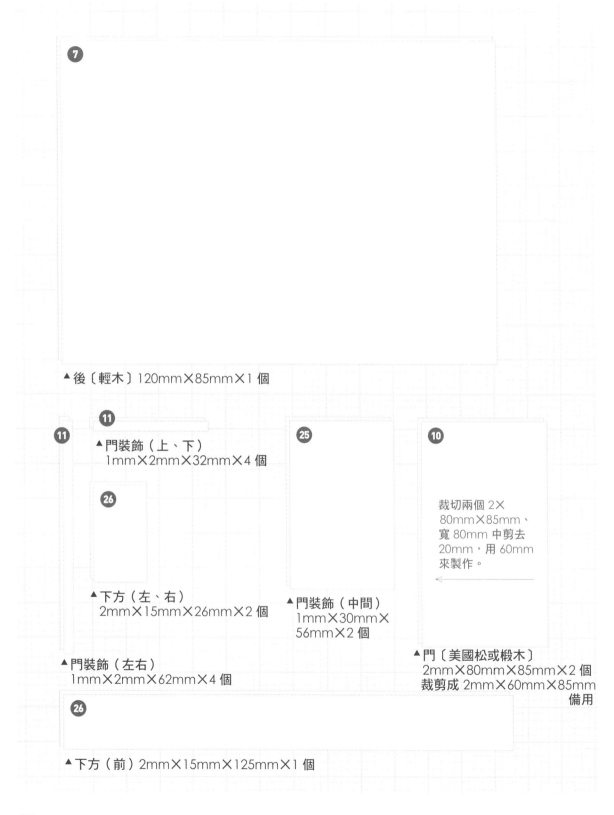

▲後〔輕木〕120mm×85mm×1個

▲門裝飾（上、下）
　1mm×2mm×32mm×4個

裁切兩個 2×
80mm×85mm、
寬 80mm 中剪去
20mm，用 60mm
來製作。

▲下方（左、右）
　2mm×15mm×26mm×2個

▲門裝飾（中間）
　1mm×30mm×
　56mm×2個

▲門〔美國松或椴木〕
　2mm×80mm×85mm×2個
　裁剪成 2mm×60mm×85mm
　備用

▲門裝飾（左右）
　1mm×2mm×62mm×4個

▲下方（前）2mm×15mm×125mm×1個

34

流理臺

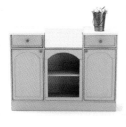

製作方法：參考 160 頁

❶
❷
❹
❺

❷
❺

▲側面（左、右）中間
2mm✕50mm✕105mm✕4 個

▲後板（左、右）〔輕木〕
50mm✕103mm✕2 個

❶
❺

❸

▲底部（左、右）
2mm✕50mm✕50mm✕2 個

▲底部（中間）
2mm✕50mm✕60mm✕1 個

4

▲後板（中間）〔輕木〕
60mm×103mm×1 個

6

裁切兩個 2mm×50mm×60mm、
寬 50mm 中剪去 4mm，用 46mm
來製作。

▲上面隔板（中間）
2mm×50mm×60mm×2 個
裁剪成 2mm×46mm×60mm×2 個備用

6

▲上面隔板（左、右）
2mm×50mm×46mm×2 個

7

▲中間架子（左、右）
2mm×50mm×43mm×2 個

7

裁切一個 2mm×50mm×60mm、
寬 50mm 中剪去 6mm，用 44mm
來製作。

▲中間隔板（中間）
2mm×50mm×60mm×1 個
裁剪成 2mm×44mm×60mm備用

26

▲ 磁磚 3mm×50mm×54mm×2 個
磁磚紙 1 張

9

▲ 抽屜（底）〔輕木〕
40mm×40mm×2 個

17 **11**
21

▶ 抽屜裝飾（左、右）
1mm×2mm×15mm×2 個

30 雞眼 ×1 個

36 大頭針 ×4 個

▶ 門裝飾側邊（左、右、中間）
1mm×15mm×60mm×6 個

8 **8**

▲ 抽屜（後）
2mm×15mm×40mm×2 個

▲ 抽屜（左、右）2mm×15mm×42mm×4 個

10

▲ 抽屜（前）2mm×20mm×50mm×2 個

14
16

▲ 門裝飾上方（左、右）1mm×15mm×50mm×2 個

20

▲ 門裝飾上方（中間）1mm×15mm×60mm×1 個

10

▲ 抽屜裝飾（上、下）1mm×2mm×50mm×2 個

16

▲ 門裝飾下方（左、右）1mm×5mm×50mm×2 個

21

▲ 門裝飾下方（中間）1mm×5mm×60mm×1 個

16

22

24

▲水槽（前、後）
2mm×30mm×60mm×2個

23

▲門（左、右）
2mm×50mm×80mm×2個

▲水槽（底）〔輕木〕
56mm×42mm×1個

25

22

▲下方（左、右）
2mm×15mm×45mm×2個

▲水槽（前、後）
2mm×30mm×42mm×2個

▲磁磚（後）
3mm×10mm
×170mm×1個

25

▲下方（前）2mm×15mm×168mm×1個

35

⑥
⑨
①

儲藏櫃

製作方法：參考 166 頁

⑤ 櫃腳｜木棒 ×4 個（1 組）
⑳ 雕花飾品 ×1 個
㉕ 手把｜水晶珠 ×1 個

⑨

▲門（上、下）〔斜面〕6mm×6mm×57mm×2 個

▶門（左、右）〔斜面〕
6mm×6mm×170mm×2 個

▲左、右
2mm×40mm×170mm×2 個

⑪

▲壓克力 61mm×161mm×1 個

❷

▲後〔輕木〕166mm×65mm×1 個

⑳

▲ 裝飾木頭（左、右）
2mm×12mm×45mm×2 個

❹

▲ 裝飾木頭（前）2mm×12mm×69mm×1 個

⑮

㉒

▲ 上、下 3mm×50mm×75mm×3 個

❶

▲ 上、下 2mm×40mm×65mm×2 個

❸

← 裁切三個 2mm×40mm×65mm、
寬 40mm 中剪去 5mm，用 35mm
來製作。

▲ 中間隔板 2mm×40mm×65mm×3 個
裁剪成 2mm×35mm×65mm×3 個備用

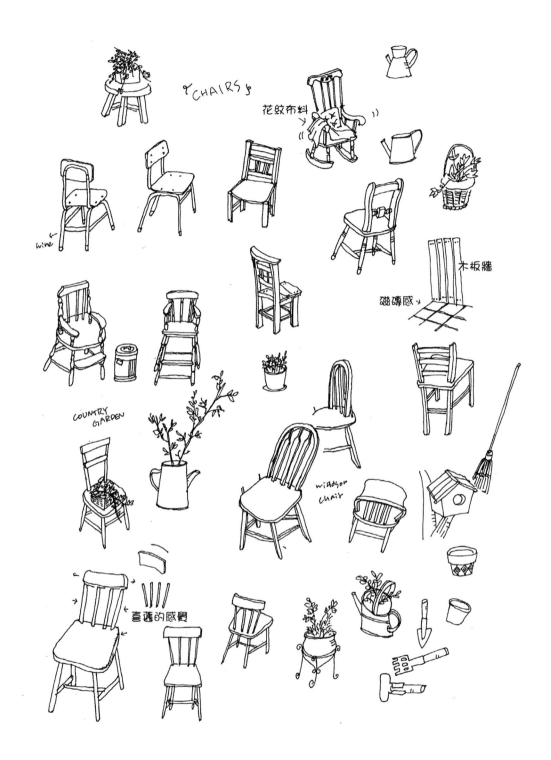

CHAIRS

花紋布料

wine

木板牆

磁磚感

COUNTRY GARDEN

windsor chair

喜舊的感覺

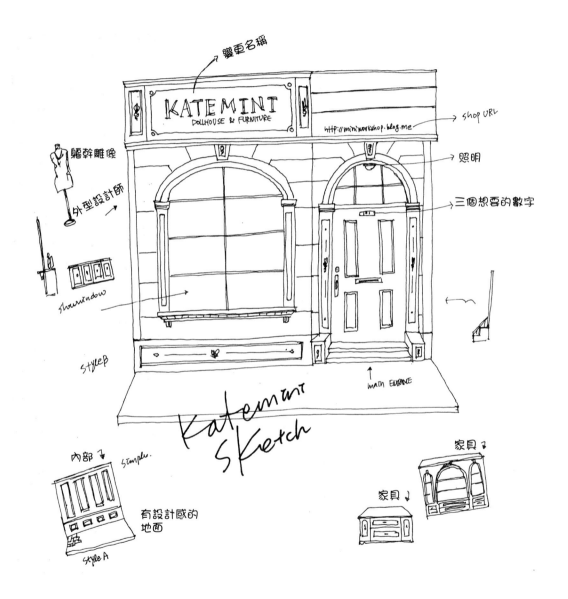

變更名稱

KATEMINT
DOLLHOUSE & FURNITURE

http://miniworkshop.blog.me → shop URL

軀幹雕像

外型設計師

照明

三個想要的數字

showwindow

STYLE B

MAIN ENTRANCE

Katemint Sketch

內部 → simple.

有設計感的
地面

style A

家具 ↓

家具 ↓

Katemini 朋友們

家具攝影、娃娃屋攝影
Seo chan woo 徐贊宇

和充滿少女心太太一起生活的攝影師
http://blog.naver.com/chan1105
http://facebook.com/chanwoo.seo
fotolatte@gmail.com

娃娃海報攝影及修補
李徐潤（mellow）

喜歡美術的老小孩
http://marsh__.blog.me/
@2__mellow
marsh__@naver.com

小狗、小貓娃娃
DANTO

http://blog.naver.com/danto
@danto_doll
teddyland@hanmail.net
Doll maker

娃娃服裝
Soodools

專門製作 1/6 娃娃們的服裝及製作 Soobear 娃娃們。
http://blog.naver.com/soodolls
@soo__diary
soodolls@naver.com

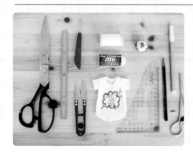

Ebool's Something

製作 1/6 尺寸的娃娃服裝
目標為做出簡單又獨特設計感的衣服。
http://blog.naver.com/jin12bool
@ebools
jin12bool@naver.com